KB187175

Ten Principles
for Good Design:
Dieter Rams

디터 람스:
디자이너들의
디자이너

시즈 드 종
엮음

클라우스 클렘프, 에리크 마티, 디터 람스
글

요리트 만
컬렉션

송혜진
옮김

design **house**

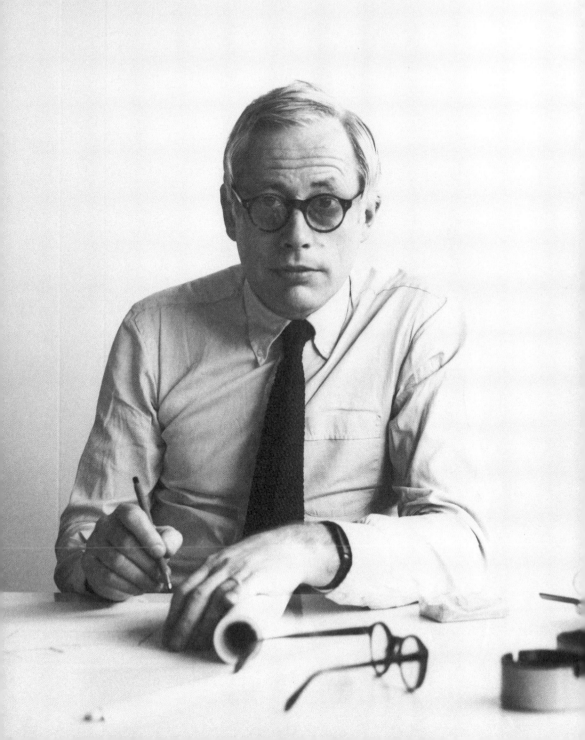

Contents

프롤로그

라디오 SK 25
1961년
(디자인) 아르투어 브라운, 프리츠 아이흘러

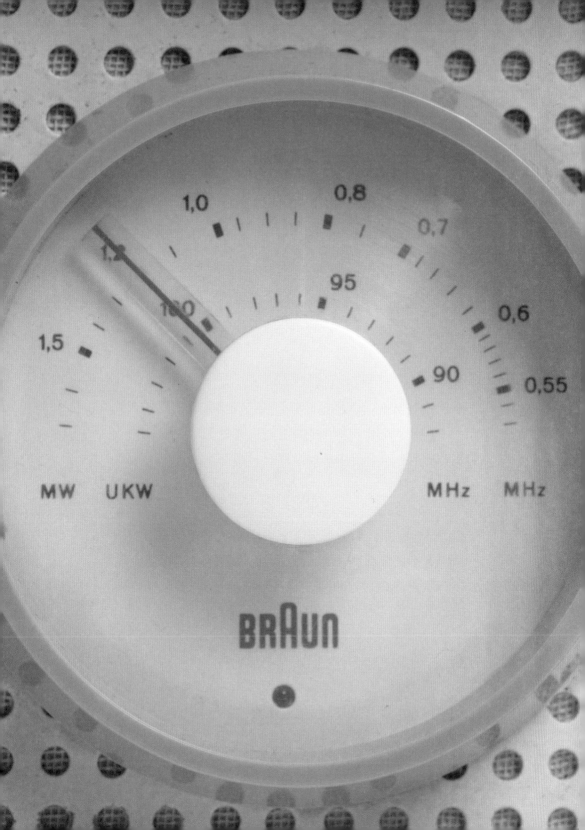

1970년대 후반 디터 람스Dieter Rams는 자신을 둘러싼 주변 세계의 상태, 즉 어찌할 수 없을 정도로 혼란스러워진 형태, 색깔, 소음 등에 점점 더 관심을 기울였다. 그는 자신이 그 세계에 중요한 역할을 했음을 자각하고 스스로에게 질문을 던졌다. '내 디자인은 과연 좋은 디자인인가?'

일정한 형식이나 틀로 좋은 디자인을 가려내기란 불가능한 만큼 그는 좋은 디자인이라고 생각하는 요소를 10가지 계명으로 정리했다.

이 책을 읽는 이도 그 10계명을 정확하게 이해하길 바란다.

디터 람스는 디자인 과정에서 독특한 방식으로 도전하고 진정한 해답을 찾아냈다. 또 디자이너로서 인간이 쉽게 이해하고 사용할 수 있는 유용한 일상용품을 만들어냈다.

디터 람스의 제품과 디자인 철학은 전 세계에 매우 큰 영향을 미쳤다. 디자이너, 제품 제조업자, 소비자는 그의 제품과 발자취, 특히 그의 '좋은 디자인을 위한 10계명Ten Principles for Good Design'에서 지속적으로 영감을 얻는다.

나에게도 디터 람스는 영감의 원천이다. 그런 그를 독일 크론베르크 Kronberg, 독일 헤센주의 도시에 있는 그의 집에서 만난 것은 정말이지 특별한 경험이었다. 그곳에서 디터 람스가 이 책의 출간 계획을 듣고 긍정적 반응을 보여 더더욱 기뻤다.

이 책을 만드는 데 조언과 기부를 아끼지 않은 분들과 단체에 감사를 전한다. 클라우스 클렘프Klaus Klemp[1]는 항상 내 질문에 대답해주고 바른 정보를 알려주었다. 요리트 만Jorrit Maan은 그의 컬렉션에서 100가지 제품을 선뜻 내주고 이 책에 수록할 수 있게 도와줬다. 에리크 마티Erik Mattie는 나와 함께 크론베르크에서 디터 람스를 만난 후 그의 디자인 철학에 관해 두 편의 글을 썼다. 프랑크푸르트암마인에 있는 디터&잉게보르크 람스 재단, WPM 컨설팅의 브리테 지펜코텐Britte Siepenkothen[2], 브라운 P&G 브라운 커뮤니케이션스의 파올라 물라스Paola Mulas, 비초에 런던의 줄리아 슐츠Julia Schulz에게도 감사를 전한다. 이들의 수고와 지원이 이 책을 만드는 데 큰 도움이 되었다.

글 _ 시즈 드 종

1

프랑크푸르트암마인에 있는 응용예술 박물관 소속 미술가이자 최고 디자인 책임자이며, 오펜바흐 미술디자인대학 교수다. 디터 람스의 친한 친구로 그와 관련한 강의를 하고 책도 출간했다.

2

1990년대 디터 람스의 개인 매니저.

애플의 디자인 디렉터 조너선 아이브Jonathan Ive, 미니멀 디자인의 대가 재스퍼 모리슨Jasper Morrison과 후카사와 나오토Fukasawa Naoto 등 현존하는 세계 최고의 디자이너들이 존경을 넘어 경외해 마지않는 디터 람스. 그는 지난 40여 년간 가전 브랜드 브라운Braun과 가구의 명가 비초에Vitsoe를 통해 전설적 디자인을 탄생시켰다.

디터 람스의 디자인 인생은 할아버지로부터 시작된다. 그는 손으로 가구를 만드는 전통 장인이던 할아버지에게 목공 기술을 배우며 디자인에 대한 태도와 재능을 물려받았다. 그는 어린 시절에도 '꾸밈없이 단순한 것'을 좋아했다.

이후 미스 반데어로에Mies van der Rohe나 발터 그로피우스Walter Gropius 같은 바우하우스Bauhaus 영웅들이 '새로운 시대를 위한 새로운 건축과 디자인'을 주장하던 시기에 청소년기를 보낸 것도 그의 디자인 행보와 관련이 깊다. 이후 그는 대학에서 건축과 인테리어디자인을 공부한 뒤 오토 아펠 건축 회사에서 일하며 모더니즘을 실제 작업으로 접했다. 그리고 1955년, 서른 살이 되던 해 미드센트리의 모던한 인테리어와 조화를 이룰 수 있는, 완전히 새로운 형태의 제품을 구상하던 브라운 형제에게 반해 브라운에 합류했다.

디터 람스는 서른이라는 젊은 나이에 디자인 부서 수석 디자이너가 된 뒤, 1977년 은퇴하기까지 브라운의 전설적 디자인을 탄생시키고 이끌었다. 그리고 '적게, 그러나 더 좋게Less but Better'를 모토로 오디오 시스템, TV, 주방 가구 등 수많은 제품을 선보였다. 그는 평생에 걸쳐 기술과 디자인의 궁극적 조화를 이루는 '기능적 디자인'을 추구했다. 기계를 기계답게 디자인하며 제품의 본질을 그대로 정직하게 드러내려고 했으며, 그것을 서로 다른 환경에 잘 어울리는 단순함으로 구현했다. 그리고 이는 현대 산업디자인의 표준이 되었다.

'적은 것이 더 많은 것이다Less is More'를 현대 전통인 양 여겨온 시대에 디터 람스의 디자인 철학은 '더 적게'와 '더 많게' 사이에서 진정으로 좋은 디자인이란 무엇인지 근본적인 물음을 던졌다. 오늘날, 모든 것이 빨리 진행되고 소비되는 세상을 살아가는 우리는 '더 적게'와 '더 많게' 사이에서 자신에게 중요한 것이 무엇인지 선택할 수 있을까? 디터 람스는 이미 그 답을 내놓았다.

글 _ '미스터 브라운, 그가 왔다: 디터 람스' 기사 중, 월간 〈디자인〉, 2011년 2월호

"Today, the definition of
design has changed in
comparison to the past.
But I think Dieter Rams's designs
can be seen as a turning point
back to the essence,
as they contain both timeless design
principles and magnanimity.
His designs are an undeniable result."

_ Seung H-Sang(Principal Architect of IROJE Architects&Planners)

"예전과 지금,
디자인에 대한 정의가 달라졌다.
그러나 디터 람스 디자인에는
시대를 초월한 디자인 원칙과
금도襟度가 모두 들어 있기에
본질로 돌아가는 원점이 될 수 있다.
그의 디자인은 누가 봐도
인정할 수밖에 없는 결과다."

_ 승효상(건축가, 이로재 대표)

"The proposition that less or more
than something produces
real value has long been proven
in the world.
However, some feel that
this view is not evolving further
but is being repeated.
That is why the value
Dieter Rams saw and felt
50 years ago is still valid."

_ Joh Suyong(Creative Director & President, Kakao)

"더 적거나 더 많아야
진정한 가치가 발현된다는 명제는
이미 세상에서 검증된 지 오래다.
그러나 이러한 명제가 더 이상 진화하지
못하고 반복된다는 느낌도 든다.
그렇기 때문에 50년 전
디터 람스가 보고 느낀 가치가
현재까지 유효한 것이다."

_ 조수용(크리에이티브 디렉터, 카카오 대표이사)

"My office is also full of Braun products from 50 years ago. They are not objects, but products that are well harmonized even when placed for use in everyday life. In today's flood of fast-paced and easily fed-up designs, Dieter Rams's designs show the essence of design. This is a case of truly sustainable design realized."

_ Mah Young-beom(Interior Designer & President, SO Gallery)

"내 사무실에도
50년 전의 브라운 제품이 가득하다.
오브제가 아닌
일상생활에서 사용하는 것으로,
어디에 두어도 잘 어울린다.
오늘날처럼 빨리 소비되고
쉽게 싫증 나는 디자인 홍수 속에서
디터 람스의 디자인은
본질을 보여주고 있다.
진정으로 지속 가능한 디자인을 실현한
사례라고 할 수 있다."

_ 마영범(인테리어 디자이너, 소갤러리 대표)

"대체 무엇이
오늘날의 집을
매우 다르게,
매우 흥미롭게
만들까?"

글 _ 클라우스 클렘프

휴대용 리시버 엑스포터 2
1956년
(디자인) 울름 조형대학 (리디자인) 디터 람스

The design ethos of
Dieter Rams, Braun,
and Vitsœ reflect a cultural and,
in the end,
significant artistic impulse,
albeit one that
drew attention to itself
by being so quiet.

디터 람스와 브라운, 비초에의
디자인 철학은 문화적이며
예술적 충동을 담고 있다.
그리고 그것은 너무도 조용히 존재해
오히려 사람들의 관심을 끈다.

"대체 무엇이 오늘날의 집을 매우 다르게, 매우 흥미롭게 만들까?"

이 말은 영국 예술가 리처드 해밀턴Richard Hamilton이 1956년 런던 전시회에서 선보인 콜라주 작품의 제목이기도 하다. 해밀턴은 당시 소비 중심 사회를 보여주는 미국 잡지 속 사진들로 가상의 거실을 꾸몄다. 해밀턴의 콜라주 작품은 전후 유럽을 휩쓴 비형식주의에서 벗어나 유머를 가미한 풍자와 물질성, 무의미성, 기업 브랜드, 미디어 기술로 결정되는 또 다른 세계를 보여주었다. 이것은 영국 팝아트의 밑바탕이 되었다.

해밀턴의 팝아트해밀턴은 이 용어를 강력하게 거부했지만는 일상생활에서 예술을 탐구하는 것이었다. 1980년 베를린에서 열린 디터 람스 전시회 개회 연설에서 해밀턴은 이렇게 말했다. "내가 마르셀 뒤샹Marcel Duchamp에게 배운 버릇은 모든 것을 늘 상반된 이분법으로 보는 것입니다. 나는 '팝'의 저속한 재료를 자주 보면서 과연 그것만이 팝을 대표하는 표현일까 궁금했어요. 나중에 이 궁금증을 풀기 위해 팝을 대표하는 표현핫도그, 콘 아이스크림, 콜라병 등과 반대되는 것을 찾았습니다. 그러자 순식간에 브라운 제품이 떠오르더군요. 브라운이 내게 보여준 이상은 실용적 가치도 지니고 있었습니다. 거기에 내가 보탤 것은 없었습니다. 손을 대면 댈수록 완벽에서 멀어졌기에 가능한 한 아무것도 하지 않는 것이 예술이었지요."[3]

그전에 프랑수아 버크하트에게 보낸 편지에서도 해밀턴은 이렇게 말했다. "나는 디터 람스의 작품에 감탄하고 있습니다. 몇 년 동안 그의 디자인 감각에 유례없이 이끌리고 있어요. 세잔의 마음속에 자리하고 있던 생빅투아르산처럼 그의 제품이 너무도 강렬하게 내 마음과 의식을 점령하고 있습니다."4

리처드 해밀턴 같은 극도의 자아 성찰적 예술가가 브라운의 디자인 미학을 자신의 예술 작품을 연구하는 시각적 주제로 삼은 것이다. 그는 의심할 여지 없이 브라운 제품 말고도 그 제품에 담긴 철학과 미학에도 관심을 보였다. 그리고 디터 람스라는 존재에도 주목했다. 해밀턴은 브라운 광고 카피에도 영향을 받아, 그것을 자신의 작품에서 재해석하기도 했다.

1960년대 브라운 디자인은 현란한 색채와 풍부한 언어로 가득하던 당대 대중문화와는 다른 모델이었다. 많은 사람특히 독일의 디자이너와 비평가은 1970년대 브라운과 디터 람스가 과거에 갇힌 기능주의자이거나 멤피스 디자인의 대표 주자이던 마테오 툰Matheo Thun이 언급한 '죽은 회색 쥐' 같은 존재로 보았다.5 그러나 현재 멤피스 디자인이 거의 잊힌 것에 비해 디터 람스의 디자인은 20여 년 동안, 특히 애플이 성공한 상황 속에서 일종의 르네상스를 누렸다. 애플의 수석 디자이너 조너선 아이브는 브라운이 자신의 롤모델이라고 언급해왔다.

디터 람스는 자신이 만든 제품의 실용성, 명확성, 깔끔한 선과 같은 중요성은 이야기했지만, 그 안에 숨은 예술적 의도에 대해서는 단 한 번도 언급하지 않았다. 그로서는 전략적이거나 실용적 판단에서 그리 했을지 모르지만, 사실은 전혀 아니다. 디터 람스와 브라운, 비초에의 디자인 철학은 문화적이며, 궁극적으로 중요한 예술적 충동을 담고 있다. 그리고 그것은 너무도 조용히 존재해 오히려 사람들의 관심을 끈다.

미디어 이론가인 마셜 맥루언Marshall McLuhen이 핫 미디어와 쿨 미디어에 대해 이야기한 바 있다. 핫 미디어는 화려함더 많은 것, 풍부한 것을 통해 관심을 끄는 반면, 쿨 미디어는 정보량을 줄이고 추론의 여지를 주며, 대중이 서로의 반응을 공유할 수 있게 한다. 이는 디터 람스가 브라운과 비초에서 선보인 디자인과 맥을 같이한다.

3

프랑수아 버크하트, 《디자인: 디터 람스 &Design: Dieter Rams &》, 210쪽. IDZ 베를린 전시회 카탈로그.

4

1980년 2월 24일, 리처드 해밀턴이 베를린에서 열리는 디터 람스 전시회를 준비하는 시기에 프랑수아 버크하트에게 보낸 편지. 출처: 위의 책, 183쪽.

5

"내가 브라운 알람 시계를 보며 느끼는 정서적 애착은 매일 아침 6시 45분에 죽은 회색 쥐 를 보고 혼비백산해 잠에서 깨어나는 것과 비슷해요." 마테오 툰, 잡지 〈벨트 암 존탁Welt am Sonntag〉에 실린 조르주 데뤼와의 인터뷰 중에서, 2011년 4월 3일.

집, 디터 람스와의
대화

글 _ 에리크 마티

라디오-포노 콤비네이션 PK-G 3
1956년
(디자인) 한스 구겔로트

"In Japanese there is
a word for all objects made,
designed, and improved
by people: dogu.
The dogu, the object or
objects that people live with,
represent the owner's personality.
One enters into a relationship
with dogu, a dialogue.
Dieter Rams lets his designs
and his house speak."

"일본어에는
'인간이 만들고, 디자인하고
기능을 향상시킨 물건'을
가리키는 단어가 있다.
바로 '도구道具'라는 것이다.
인간 생활에 동반되는
물건인 도구는 주인의 개성을 드러낸다.
우리는 도구를 가지고 관계를,
대화를 시작한다.
디터 람스는 그의 디자인과
그의 집을 통해 말한다."

디터 람스가 디자인에 대한 자신의 비전을 설명하는 데는 많은 단어가 필요하지 않았다. 그가 정리한 '좋은 디자인을 위한 10계명'이면 충분하다.48쪽 참조 더 많은 설명이 필요할까? 그렇다면 인상적이고 일관된 그의 모든 작품을 단순히 훑어보는 것으로 충분하다.

디터 람스의 제품은 모두 '적게, 그러나 더 좋게Less but Better'라는 메시지를 담고 있다. 그가 1971년에 직접 디자인한 자신의 집에도 이 메시지가 담겨 있다. "집은 커다란 가구요, 가구는 작은 건물이다"라는 말처럼 그의 집 안을 들여다보면 디터 람스가 디자인과 건축 차원에서 이루고자 한 것이 한눈에 분명하게 들어온다. 바로 평화와 명료함이다.

디터 람스의 집은 프랑크푸르트와 헤센주 골짜기가 한눈에 내려다보이는 언덕 위 숲에 위치한다. 뜰이 있는 L자 형태의 집은 현대건축인데도 무언가 그림 속 시골 마을 같은 잔잔하고 평화로운 느낌이 난다. 언덕 위라는 위치는 내부 공간을 최적으로 구성하기에 더할 나위 없는 가능성을 열어준다. 디터 람스의 집은 지상 1층, 지하 2층으로 이루어져 있다. 지상 1층에는 정문과 취침 공간이, 지하 1층에는 스튜디오, 지하 2층에는 작업장이 자리한다. 지상 1층과 지하 1층은 뜰과 바로 연결되며, 뜰에는 디터 람스가 몸을 단련하는 수영장과 일본식으로 꾸민 아름다운 정원이 있다.

정원을 일본식으로 꾸민 것은 디터 람스 제품에 익숙한 사람이라면 그리 놀라운 일이 아닐 것이다. 그는 자신의 디자인에서 일본 디자인에 대한 애착을 드러내왔다. 디터 람스는 자신의 집에 대해서도 이렇게 말했다. "일본의 전통 건축물을 보면 생활 공간은 지금의 우리 집과 비슷합니다. 바닥과 벽, 천장이 깔끔하고 정밀하게 짜여 있으며 재료를 신중하게 조합한 구조의 미학은 화려하고 커다란 형태에 무늬가 많은 유럽의 미학보다 훨씬 세련됩니다."6

1층 거실은 프랑크푸르트에 있는 비초에 쇼룸을 닮았다. 카펫과 가구, 심지어 흰색 타일의 배치까지 똑같다. 거실 창의 블라인드를 걷어 올리면 정원이 한눈에 들어온다. 거실에는 비초에 601, 토넷, 프리츠 한센 M3170 의자를 매우 신경 써서 배치해놓았다. 집을 방문한 이는 이 의자에 앉아 브라운 커피 머신에서 내린 커피를 즐길 수 있다.

지하로 내려가는 계단에는 예술품들이 자리한다. 지하 1층 스튜디오에 들어서면 거실에서처럼 유리창을 통해 정원을 볼 수 있다. 비초에 유니버설 선반 시스템 606이 전체 인테리어를 좌우하는 가운데, 프리소 크라머의 커다란 제도용 책상 두 개가 놓여 있다. 그 앞에는 작고 둥글며 색깔이 튀지 않는 카펫과 아르네 야콥센 스툴이 있다.

한 층 더 내려가면 나타나는 지하 2층 작업장은 바닥에 검은색 타일이 깔려 있어 왠지 내향적인 분위기가 풍긴다. 작업에 집중할 수 있도록 작업용 테이블을 중심으로 물건들이 매우 촘촘하고 효율적으로 배치되어 있다.

집을 방문하는 것은 또 하나의 유익한 경험이다. 미적·실용적 질서가 있는 모든 곳을 눈으로 보고 느낄 수 있기 때문이다. 디터 람스의 집을 보면 모든 디테일에 주의 깊게 신경 썼다는 사실을 알 수 있다. 하다못해 문손잡이까지도 그가 직접 디자인했다. 디터 람스가 디자인한 브라운 제품, 신경 써서 신중하게 엄선한 예술품 그리고 배치. 집 자체를 통해 디터 람스 디자인의 영원성과 보편성을 느낄 수 있다. 그의 집을 돌아보는 것은 디자이너 디터 람스를 인터뷰하는 것과 같다. 집 안에서 내딛는 한 걸음 한 걸음이 모두 '좋은 디자인을 위한 10계명'을 이해하는 여행이다.

일본어에는 '인간이 만들고, 디자인하고, 기능을 향상시킨 물건'을 가리키는 단어가 있다. 바로 '도구道具'라는 것이다. 인간 생활에 동반되는 물건인 도구는 주인의 개성을 드러낸다.

우리는 도구를 가지고 관계를, 대화를 시작한다. 디터 람스는 그의 디자인과 그의 집을 통해 말한다. 많은 확실성이 돌연 불확실해지고 디자인이 민주화되며, 때로는 저속해지기까지 하는 이 시대에 디터 람스의 작품은 평화로운 오아시스다.

6
소피 로벨,《디터 람스. 가능한 한 적은 디자인Dieter Rams. As Little Design as Possible》, 45쪽, 2011.

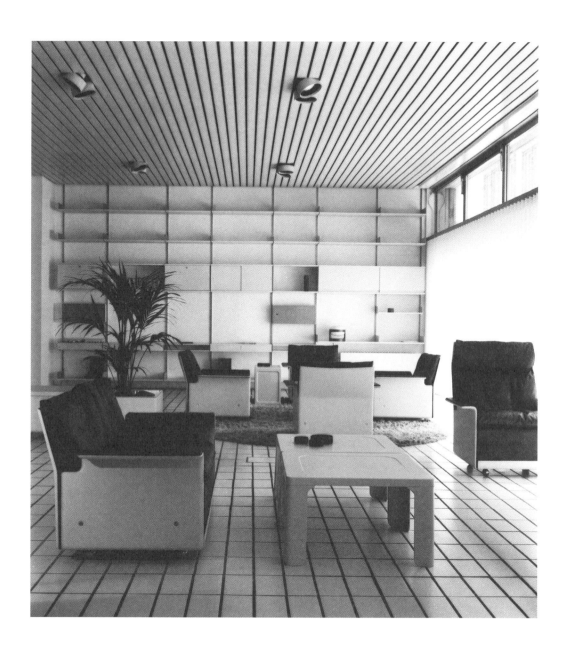

디터 람스의 집 거실과 인테리어가 같은 비초에 쇼룸
1971년
(사진) 잉게보르크 크라흐트 람스

디터 람스의
디자인 10계명이
탄생하기까지

글 _ 에리크 마티

정전형 스피커 LE 1
1959년
(디자인) 디터 람스

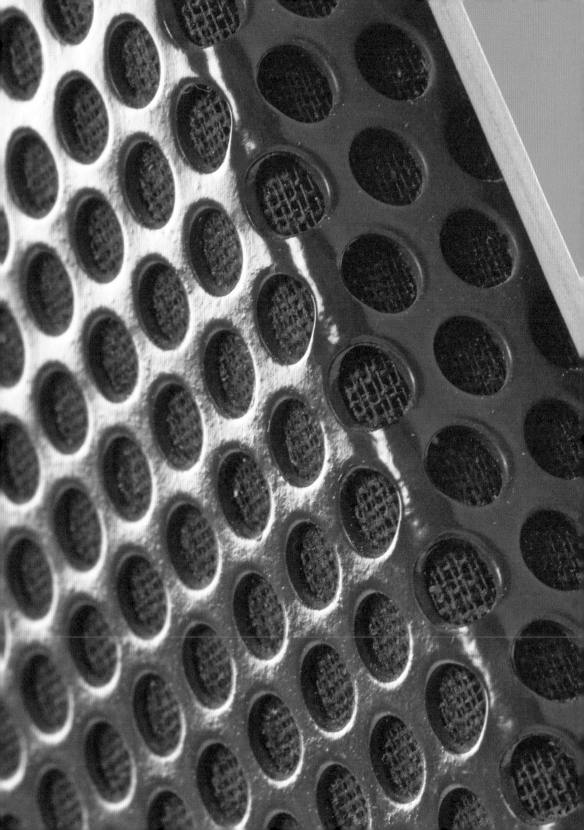

"Just like the modernists of
the interwar period,
Rams belongs to the
modern design canon of
the 20th and 21st century."

"제1차 세계대전과
제2차 세계대전 사이의
모더니스트처럼,
디터 람스도 20세기와
21세기의 현대 디자인
규범에 속한다."

디터 람스가 남긴 유산의 본질은 '좋은 디자인을 위한 10계명'에 담겨 있다. 10계명을 만드는 일은 단순해 보이지만, 사실은 전혀 그렇지 않다. 비트루비우스Vitruvius, 서양 건축의 바이블 격인 《건축 10서》를 쓴 로마 시대 건축가와 알베르티Alberti, 르네상스 시대의 건축가이자 화가, 인문학자. 세계 최초로 미학과 회화에 관한 체계적 미술 이론서를 펴냈다 시대 이후 건축가와 예술가, 디자이너들은 좋은 디자인이 반드시 지켜야 하는 보편적 원칙을 만들고자 노력해왔다. 좋은 디자인에 대한 딜레마를 런던 디자인 협회는 다음과 같은 말로 요약했다. "20세기 모더니스트들은 좋은 디자인이란 물건이 제 기능을 얼마나 잘 해내는가 하는 유용성 문제라고 믿었습니다. 하지만 어떤 사람에게 좋은 디자인이란 손에 잡히고 만져지는 것이 아니었습니다. 아름다움이나 경이로움으로 감정적 반응을 이끌어내는 것이었습니다. 좋은 디자인이란 다양하게 해석할 여지를 주는 것입니다."

런던 디자인 협회의 명확한 정리 덕분에 좋은 디자인에 대한 해석의 여지는 확장되었다. 그럼에도 대부분의 사람은 디자인과 좋은 디자인 사이에 취향뿐 아니라 질적 차이도 있다고 생각한다. 이 차이를 말로 표현하는 것이 과제이며, 이 과제는 기본 원칙에 중점을 두어야 한다.

디터 람스의 10계명은 단번에 만들어지지 않았다. 물건을 만들 때와 마찬가지로 최선의 결과가 나올 때까지 원칙들을 끊임없이 갈고닦은 것이다.7 디터 람스가 처음으로 계명을 정리한 것은 1975년 캐나다에서였다. 그곳에서 그는 순서의 원칙, 조화의 원칙, 경제의 원칙이라는 세 가지 일반 원칙을 제시했다. 이 세 가지 원칙은 비트루비우스가 최초로 정리한 원칙과 달랐다.

1. 우틸리타스Utilitas, 용이하고 유용할 것
2. 피르미타스Firmitas, 튼튼할 것
3. 베누스타스Venustas, 아름다울 것

물론 비트루비우스는 건축을 염두에 두고 말한 것이었지만, 이 세 가지 원칙은 모든 디자인 분야에 흔적을 남겼다. 1976년 디터 람스는 자신이 만든 세 가지 원칙에 속성을 결합해 좋은 디자인을 어떻게 얻을 수 있는지를 상세히 설명했다.

1. 우리에게 기능이란 모든 디자인의 출발점이자 목표다.
2. 디자인 경험은 곧 사람과의 경험이다.
3. 질서만이 우리의 디자인을 유용하게 만든다.
4. 우리는 모든 개별적 요소를
 적절한 비율로 디자인에 녹여내고자 한다.
5. 우리에게 좋은 디자인이란
 가능한 한 적은 디자인을 의미한다.
6. 우리의 디자인은 혁신적이다.
 사람의 행동 패턴이 변화하기 때문이다.

디터 람스가 처음 언급한 "가능한 한 적은 디자인As Little Design as Possible"이란 표현은 모더니스트 1세대인 미스 반데어로에의 "적은 것이 더 많은 것이다Less is More"라는 말과 관련이 있다.

포스트 모더니스트인 로버트 벤투리Robert Venturi가 "적은 것이 지루하다Less is Bore"로 미스 반데어로에의 말을 비판한 와중에도 디터 람스는 자신이 생각한 계명을 정리하면서 마침내 '적게, 그러나 더 좋게Less but Better'라는 용어로 통합을 이뤄냈다. 세계는 변화하고, 그에 따라 디자인에 대한 우리의 생각도 변화한다. 그렇다고 좋은 디자인이 보편적일 수 없다는 뜻은 아니다. 좋은 디자인은 여러 가지 기준에 의해 결정된다. 좋은 디자인이 무엇인지 정의할 수 있지만, 그 정의가 정해져 있는 것은 아니다.

디터 람스는 1975년에 정리한 원칙을 1983~1984년에 더욱 간결하게 다듬었다. 원칙을 좀 더 명확히 하고 본질에 집중해 축약한 것이다.

1. 좋은 디자인은 혁신적이다.
2. 좋은 디자인은 제품을 유용하게 한다.
3. 좋은 디자인은 아름답다.
4. 좋은 디자인은 제품을 이해하기 쉽게 한다.
5. 좋은 디자인은 불필요한 관심을 끌지 않는다.
6. 좋은 디자인은 정직하다.

여기에 '가능한 한 적은 디자인'이란 말이 빠졌다. 그러나 비트루비우스의 세 가지 원칙 중 우틸리타스를 받아들이고, 그 안에 부분적으로 자신의 원칙을 넣었다. 하나하나의 원칙은 특별할 것이 없어 보이지만, 이것을 모아놓은 선제는 범상치 않다. 대비되는 대상을 놓고 보면 이를 더욱 잘 이해할 수 있을 것이다.

다음의 두 가지를 살펴보자. 우선 20세기 바우하우스, C.I.A.M. 근대건축국제회의과 밀접한 관련이 있던 암스테르담의 저명한 건축학 그룹 'DE8'. 유용성을 최고로 여기는 순수 모더니스트인 이들은 규정과 원칙에 대한 선언문을 발표했다.

1927년 DE8의 선언은 새로운 이상주의 세대의 모범이었다. 그들은 사회적 이상으로 가득 찬 디자인 지침을 열여덟 가지 진술로 정리했다. 실제는 더 정교하지만 핵심은 열 가지 진술로 요약할 수 있다.

"DE8는 말한다. 아름답게 짓는 것은 배제하지 않는다.
그러나 나쁜 계획 위에 건축물을 화려하게 세우기보다
아름답지 않더라도 목적에 맞게 짓는 것이 낫다."
"DE8는 임무를 무엇보다 우위에 둔다."
"DE8는 재능 있는 개인의 디자인 욕망에서 나온
화려한 건축을 추구하지 않는다."
"DE8는 진정으로 합리적인 것을 추구한다.
즉 모든 것은 임무에 합당한 요구를 가장 우위에 둔다."
"DE8는 현대 건축가를 위한 사회적 기반을 마련하기 위해
최선을 다한다."
"DE8는 미학적이지 않다."
"DE8는 극적이지 않다."
"DE8는 낭만적이지 않다."
"DE8는 입체파적이지 않다."
"DE8는 결과 지향적이다."

DE8의 진술 대부분은 "좋은 디자인은 더 나은 인간성으로 이어진다"는 생각을 전제로 한다. 디자이너는 가장 순수한 차원에서의 유용성, 즉 사용자와 본연의 임무를 위해 일한다.

본질적으로 디터 람스와 모더니스트의 좋은 디자인에 대한 인식은 크게 다르지 않았다. 그러나 DE8와 다른 모더니스트 디자이너들, 그룹은 '미학'이라는 한 가지 근본적 주제에서 디터 람스와 입장이 완전히 달랐다. 기능주의자의 세계에서 미학은 유용성 아래에 속한다. 형태는 기능을 따라가는 것이다. 이것은 반反미적인 것이라기보다 비非미적인 것이다. 그러나 디터 람스에게 좋은 디자인은 그 자체로 미적이며, 좋은 디자인과 미학은 떼려야 뗄 수 없는 개념이다.

제2차 세계대전은 모더니스트의 이상에 큰 타격을 주었지만 바우하우스는 울름에서, 프랑크푸르트에서, 전쟁 전 건축가 세대가 파편을 다시 이어 붙이려 한 모든 곳에서 살아남았다. 놀랍게도 그 시도들은 성공적이었다. 브라운과 디터 람스도 각자의 길을 계속해서 나아갔고, 모더니즘에 다른 것을 더했다.

'좋은 디자인'에 대한 전혀 다른 접근법은 바다 건너편에서 일어났다. 미국은 이미 오래전부터 디자이너와 제품, 사용자 간의 관계가 이어져 있었다. 사용자의 성격을 참작해 작품을 만드는 미국 디자이너 헨리 드레이퍼스Herry Dreyfuss 또한 좋은 디자인이 정말로 무엇을 의미하는지 그 원칙을 정리했다.

1. 사용 편의성과 안전성
2. 유지 보수의 용이성
3. 제작 비용
4. 판매 측면에서의 매력
5. 외형8

비트루비우스의 세 가지 원칙이 미친 반향을 여기에서도 볼 수 있다. 그러나 드레이퍼스의 원칙은 그보다는 경제적 동기에서 비롯했고, 네 번째 항목판매 측면에서의 매력은 브라운의 보편적 가치와도 매우 달랐다. 드레이퍼스가 더 큰 소비를 염두에 두고 기존의 디자인을 다시 만든 것 또한 디터 람스의 겸손한 철학과 어울리지 않았다.

1985년 워싱턴에서 열린 강의에서 디터 람스는 자신과 비트루비우스, 그리고 '도구 개념'34쪽 참고을 바탕으로 완성한 10계명을 발표했다. 당연히 '가능한 한 적은 디자인'이란 표현이 마지막 열 번째 계명으로 다시 돌아왔다.9

1. 좋은 디자인은 혁신적이다

단순히 디자인을 위한 디자인은 지금까지 그래 왔듯이 매너리즘에 빠지게 된다. 트렌디한 디자인은 오래가지 않는다.

2. 좋은 디자인은 제품을 유용하게 한다

제품은 유용할 뿐 아니라 디자인 자체가 유용성을 드러낸다.

3. 좋은 디자인은 아름답다

이 계명은 디터 람스를 특별하게 만든다. 미학은 좋은 디자인 안에서 강력하게 표현된다. 유용성과 미학은 서로를 배제하지 않으며, 혼자 존재할 수 없다. 디터 람스는 '미적 질'이라는 단어가 어떤 사람에게는 다른 의미로 와닿을 수 있으며, 까다로운 개념임을 너무도 잘 알고 있었다. 잘 훈련된 눈과 오랜 경험이 있어야만 이를 인식할 수 있다고 디터 람스는 말한다.

4. 좋은 디자인은 제품을 이해하기 쉽게 한다

이 네 번째 계명은 바로 두 번째 계명에 따른 것이다.

5. 좋은 디자인은 불필요한 관심을 끌지 않는다

제품 자체는 어떤 장식이 없어도 디자인만으로도 아름답다.

6. 좋은 디자인은 정직하다

디터 람스는 이 계명으로 미국의 접근법과는 거리를 두었다. 미국 접근법은 19세기에 저명한 건축가 외젠 비올레르뒤크Eugen Viollet-le-Duc가 만들고 20세기 기능주의자가 그 자취를 따르며 다져온 디자인 원칙을 현대적으로 해석한 것이다.

7. 좋은 디자인은 오래간다

이는 첫 번째 계명에 대응하며, 환경과 관련한 아홉 번째 계명과 이어진다.

8. 좋은 디자인은 마지막 디테일까지 철저하다

최종 제품은 오랜 디자인 과정을 거쳐서 나온 결과다. 모든 과정 하나하나에 세심하게 마음을 써야 한다.

9. 좋은 디자인은 환경을 생각한다

이 계명은 첫 번째와 일곱 번째 계명의 절정이다. 환경적인 부분은 법률로만 제정해야 하는 것이 아니라, 모든 디자이너가 수용해야 하는 것이다.

10. 좋은 디자인은 가능한 한 최소한으로 디자인한다

절정

디터 람스는 "지금 시대는 많은 것이 변할 수 있다"라고 말했다. 변화는 사회 불안과 불편을 야기한다. 트렌디하고, 값이 싸고, 쉽게 해지고 망가져 금세 교체하는 물건이 넘쳐난다. 그러나 디터 람스가 말한 좋은 디자인은 그에 맞서 균형을 잡아주며, 제품의 좋은 특성을 통합시킨다. 한두 가지 계명을 지키는 것은 소용이 없다. 매우 친환경적이며 군더더기 없는 기능 중심의 물건을 만들어도 주변 환경에 어떻게 자리 잡을지에 대한 고민이 이루어지지 않으면 그 물건은 아름답지 않기 때문이다.

우리가 사는 소비사회가 주는 교훈은 새로운 것이 아니다. 그러나 디자이너라면 더 나은 세계를 위해 공헌해야 한다는 디터 람스의 계명은 새로운 것이다. 디터 람스는 그의 디자인 원칙을 설명하고, 그 자신과 협업한 디자이너들의 디자인을 통해 그것을 담아냈다. 제1차 세계대전과 제2차 세계대전 사이의 모더니스트처럼, 디터 람스도 20세기와 21세기의 현대 디자인 규범에 속해 있다.

7
디터 람스, 《적게, 그러나 더 좋게Less but Better》, 1995. 소피 로벨, 《디터 람스: 가능한 한 적은 디자인Dieter Rams. As Little Design as Possible》, 2011.

8
헨리 드레이퍼스, 〈산업디자인 진행 보고서〉, 1929~1952.

9
계명은 《적게, 그러나 더 좋게Less but Better》, 《디터 람스: 가능한 한 적은 디자인Dieter Rams. As Little Design as Possible》에서 그대로 가져왔다. 설명은 이 두 책을 종합하고 에리크 마티가 보충해 작성했다.

좋은
디자인을 위한
10계명

글 _ 디터 람스

스테레오 시스템 스튜디오 2
1959년
(디자인) 디터 람스

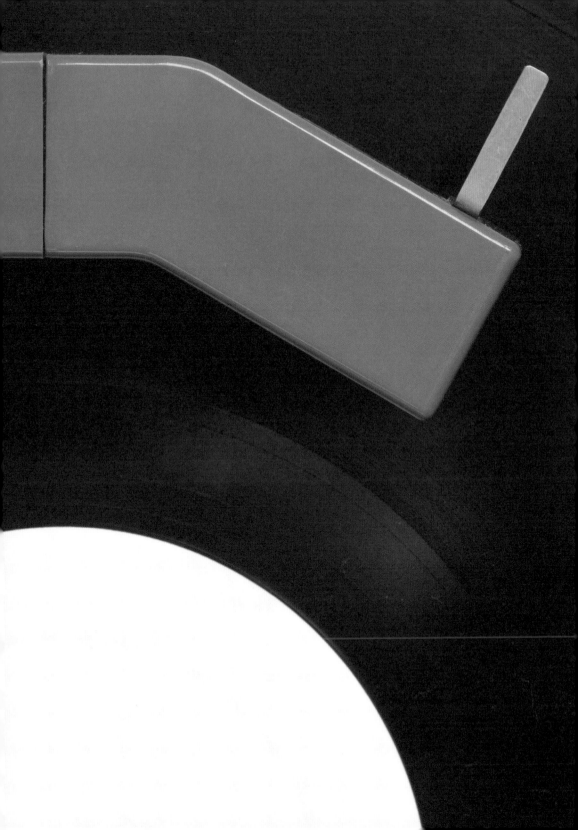

1

좋은 디자인은
혁신적이다

혁신의 가능성은 결코 사라지지 않는다.
기술적 진보는 언제나 혁신적 디자인의 배경이 된다.
그러나 혁신적 디자인은 항상 혁신적 기술과 함께 발전하며,
그 자체가 목적이 될 수는 없다.

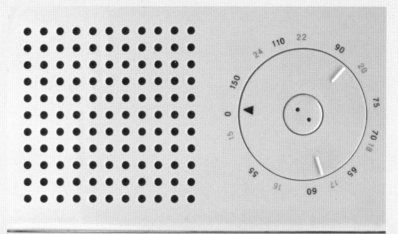

(위) 포켓 리시버 T 3
1958년
(디자인) 디터 람스, 울름 조형대학

(아래) 휴대용 레코드플레이어 P 1
1959년
(디자인) 디터 람스

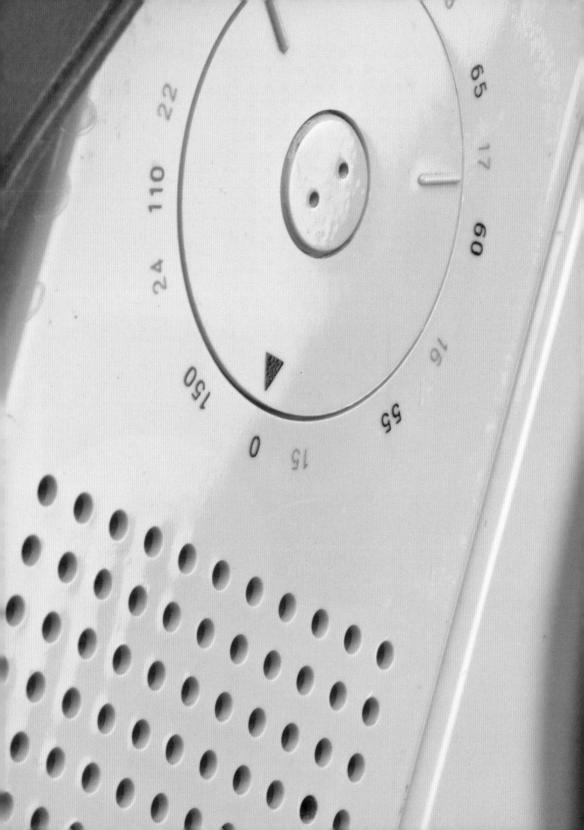

2

좋은 디자인은
제품을 유용하게 한다

사람들은 제품을 쓰려고 산다.

제품은 기능적, 심리적, 미적인 기준을 모두 만족시켜야 한다.

좋은 디자인은 제품의 유용성을 강조하며,

그것을 방해할 만한 모든 것을 무시한다.

포켓 라디오 T 41
1962년
(디자인) 디터 람스

3

좋은 디자인은
아름답다

제품의 아름다움은 유용성에 필수적이다.
매일 사용하는 제품은
우리의 삶과 행복에 영향을 미치기 때문이다.
단, 잘 만든 물건만이 아름다울 수 있다.

라디오 RT 20
1961년
(디자인) 디터 람스

4

좋은 디자인은
제품을 이해하기 쉽게 한다

좋은 디자인은 제품의 구조를 명확하게 한다.
나아가 사용자의 직감을 활용해
제품 스스로 기능을 드러내게 만든다.
그리고 더 나아가 제품 스스로 설명하게 한다.

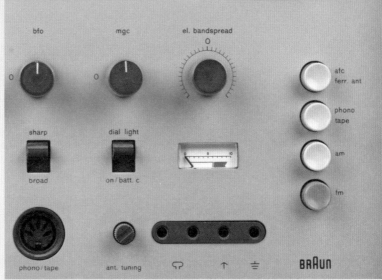

전파 라디오 T 1000
1963년
(디자인) 디터 람스

5

좋은 디자인은
불필요한 관심을 끌지 않는다

제품은 도구처럼 자기 목적을 수행한다.

제품은 장식품도, 예술 작품도 아니다.

그러므로 중립적이고 절제된 디자인으로

사용자가 자신을 표현할 수 있는 여지를 남겨두어야 한다.

테이블 라이터 TFG 2
1968년
(디자인) 디터 람스

6

좋은 디자인은
정직하다

좋은 디자인은 제품을 실제보다
더 혁신적이거나, 막강하거나, 가치 있는 것으로 만들지 않는다.
좋은 디자인은 지킬 수 없는 약속으로
소비자를 조종하려 들지 않는다.

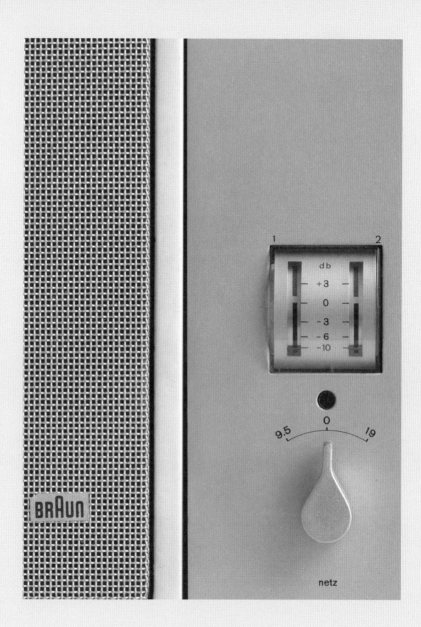

(왼쪽) 스피커 L 450
1965년
(디자인) 디터 람스

(오른쪽) 녹음기 TG 550
1968년
(디자인) 디터 람스

7

좋은 디자인은
오래간다

좋은 디자인은 유행을 타지 않으며,

시대에 뒤처져 보이지 않는다.

유행을 타는 디자인과 달리,

좋은 디자인은 빨리 소비되는 현대사회에서도 오래 지속된다.

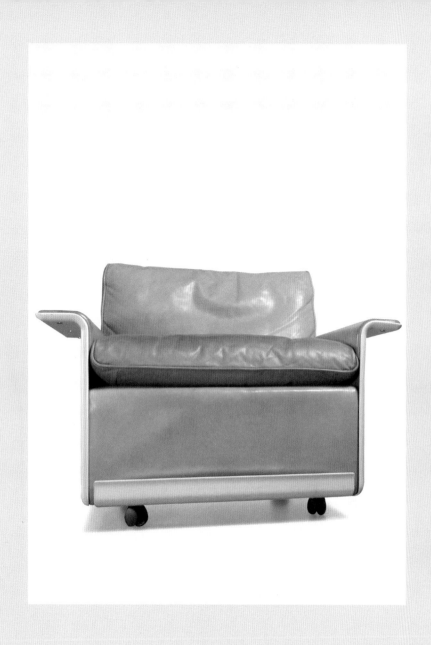

라운지체어 프로그램 620
1962년
(디자인) 디터 람스

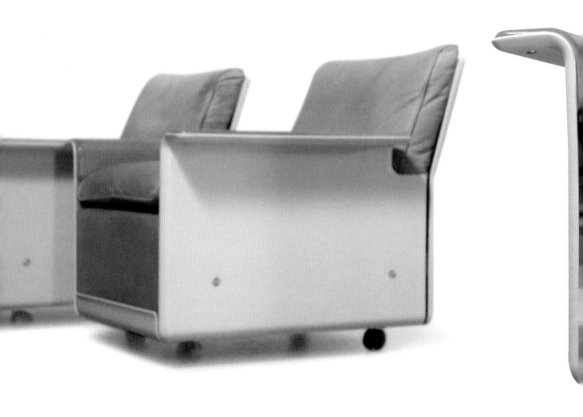

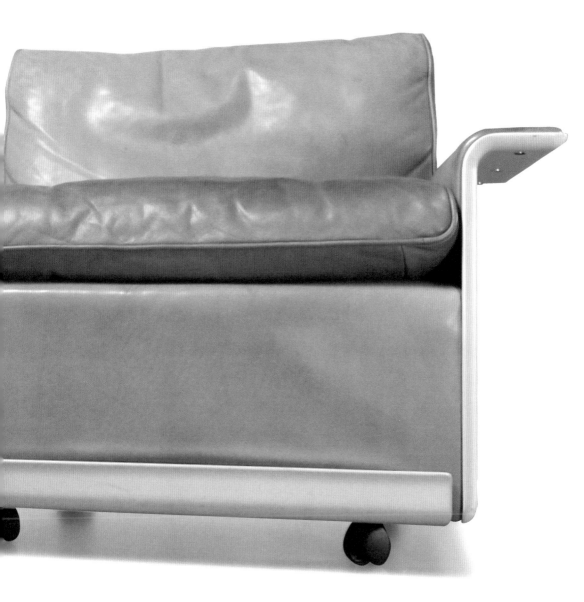

8

좋은 디자인은
마지막 디테일까지 철저하다

좋은 디자인은 마지막 디테일까지 철저하다.

어떤 것도 운에 맡기거나 되는대로 만들지 않는다.

디자인 과정의 관리와 정확성은 곧 사용자에 대한 존중이다.

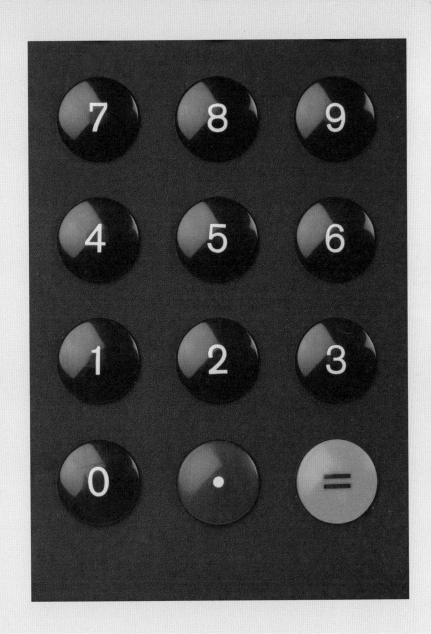

포켓 계산기 ET 33
1977년
(디자인) 디터 람스, 디트리히 룹스

9

좋은 디자인은
환경을 생각한다

좋은 디자인은 환경을 보호하는 데 중요한 역할을 한다.

제품의 수명이 다할 때까지

물리적·시각적 공해를 최소화하고, 자원을 아끼는 데 일조한다.

유니버설 선반 시스템 606
1960년
(디자인) 디터 람스

10

좋은 디자인은
가능한 한 최소한으로 디자인한다

적게, 그러나 더 좋게.

필요한 것만 집중해

제품에 불필요한 부담을 주지 않기 때문이다.

순수함으로, 단순함으로 돌아가라.

스피커 L 2
1958년
(디자인) 디터 람스

디터 람스의
100가지
제품

요리트 만 컬렉션

A selection of
one hundred products
by Dieter Rams and
his design team.

디터 람스와
그의 디자인팀이 선정한
100가지 제품이다.

하이파이 전자 제품

휴대용 레코드플레이어 P 1
1959년
(디자인) 디터 람스

1

Portable receiver exporter 2
휴대용 리시버 엑스포터 2

1956년
(디자인) 울름 조형대학
(리디자인) 디터 람스

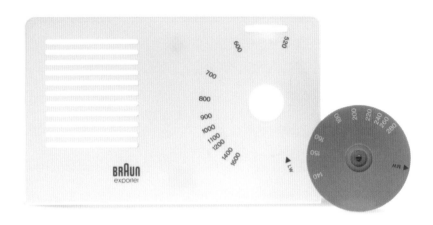

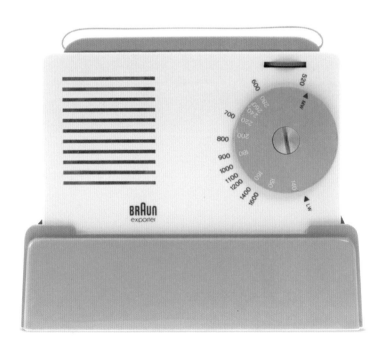

2

Radio TSG

라디오 TSG

1955년
(디자인) 한스 구겔로트, 헬무트 뮐러-퀸

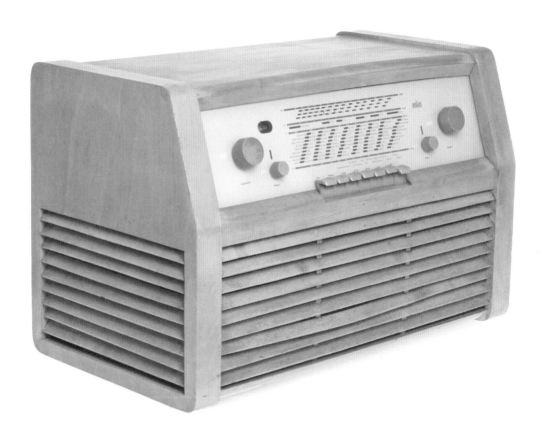

3 **Radio SK 1 / SK 25**
 라디오 SK 1 / SK 25

1955년(SK 1, 위), 1961년(SK 25, 아래)
(디자인) 아르투어 브라운, 프리츠 아이흘러

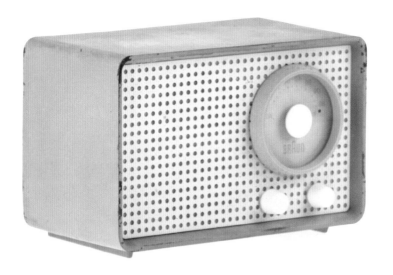

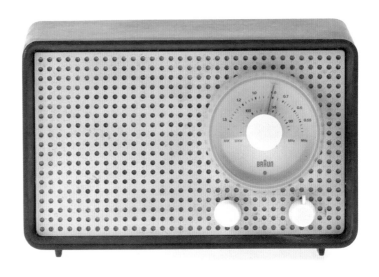

4

Radio-phono combination PK G 3
라디오-포노 콤비네이션 PK G 3

1956년
(디자인) 한스 구겔로트

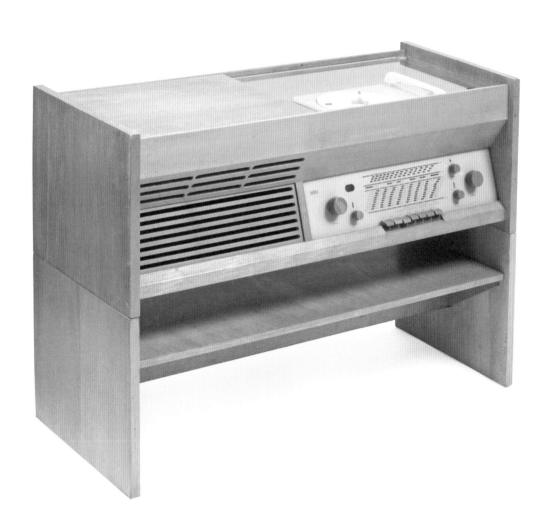

Record player G 12 V
레코드플레이어 G 12 V

1958년
(디자인) 한스 구겔로트

6

Television set FS G

텔레비전 세트 FS G

1956년
(디자인) 한스 구겔로트

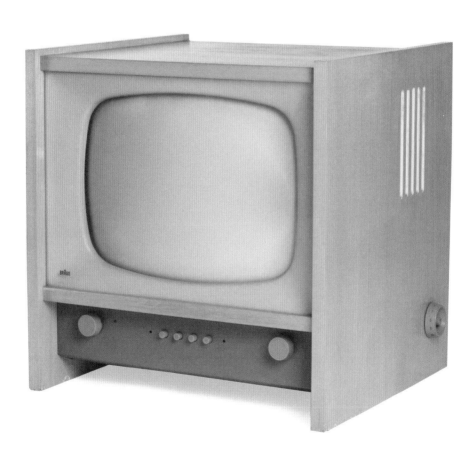

099

7

Radio-audio Phonosuper SK 4
라디오-오디오 포노슈퍼 SK 4

1956년
(디자인) 한스 구겔로트, 디터 람스

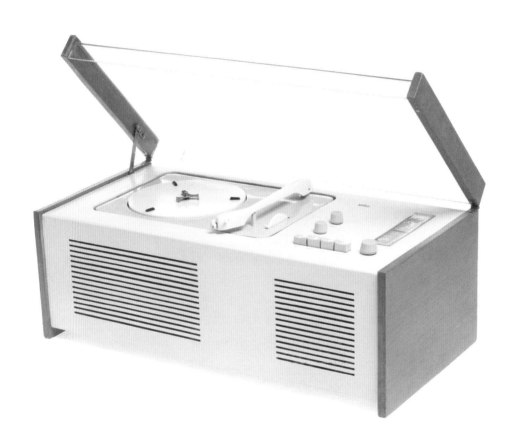

8

Radio TS 3

라디오 TS 3

1956년
(디자인) 헤르베르트 히르헤

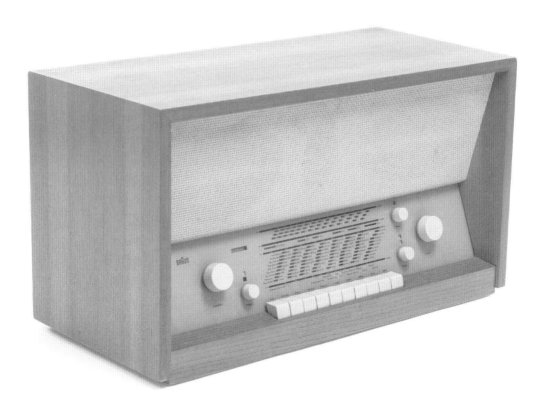

9

Portable transistor radio 2
휴대용 트랜지스터 라디오 2

1958년
(디자인) 디터 람스

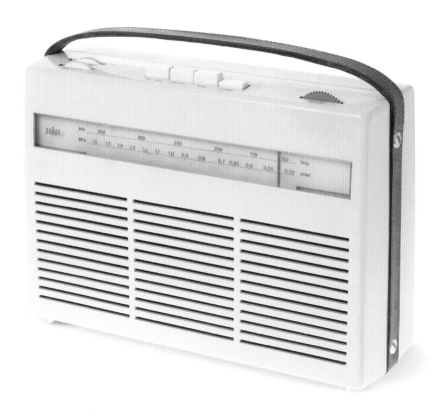

10

Record player PC 3 SV

레코드플레이어 PC 3 SV

1956년
(디자인) 디터 람스, 빌헬름 바겐펠트,
게르트 뮐러

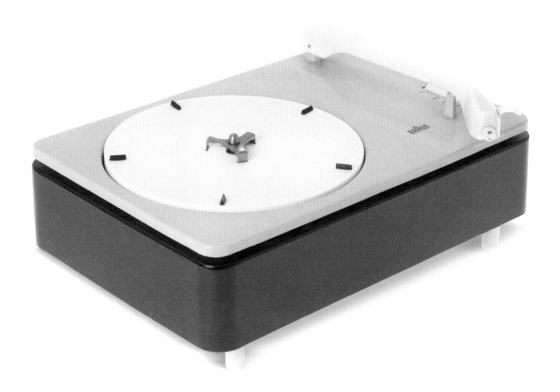

Music cabinet HM 4
악보 캐비닛 HM 4

1956년
(디자인) 헤르베르트 히르헤

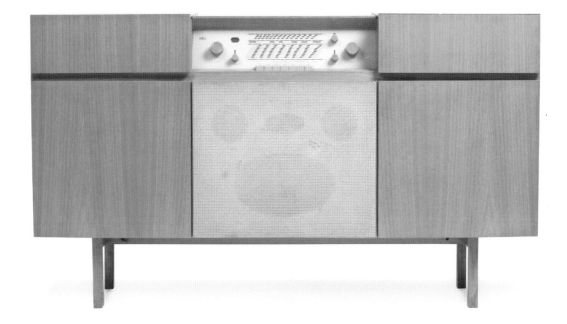

12

Radio-audio combination Atelier 1
라디오-오디오 콤비네이션 아틀리에 1

1957년
(디자인) 디터 람스

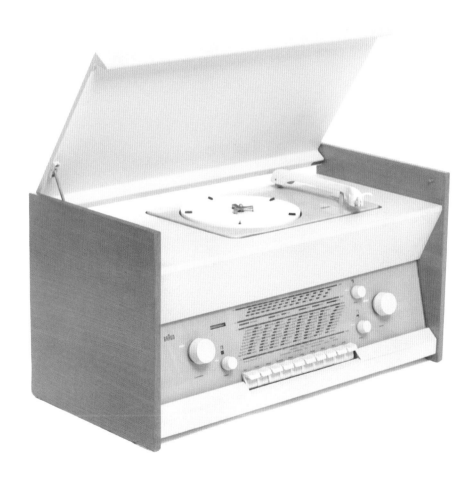

Compact system Studio 1
콤팩트 시스템 스튜디오 1

1957년
(디자인) 한스 구겔로트,
헤르베르트 린딩거

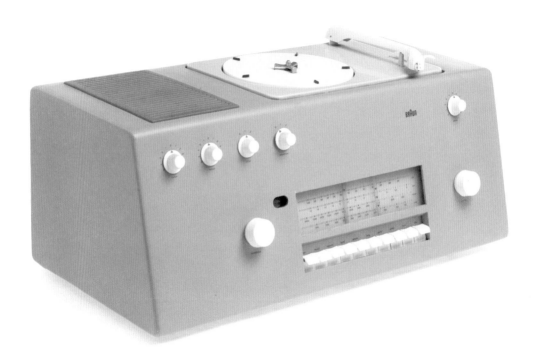

14

Loudspeaker L 1 / L 12
스피커 L 1 / L 12

1961년(L 1, 위), (L 12, 아래)
(디자인) 디터 람스

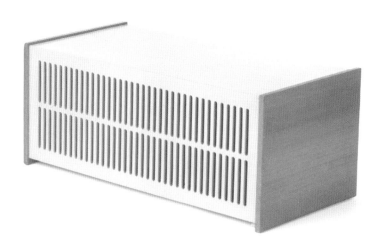

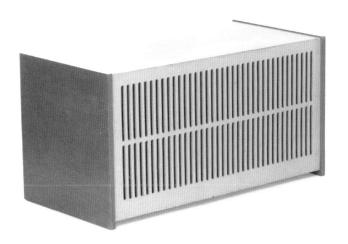

15

Television set FS 3

텔레비전 세트 FS 3

1958년
(디자인) 헤르베르트 히르헤

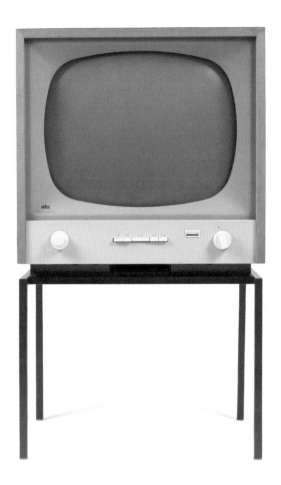

Television set HF 1

텔레비전 세트 HF 1

1958년
(디자인) 헤르베르트 히르헤

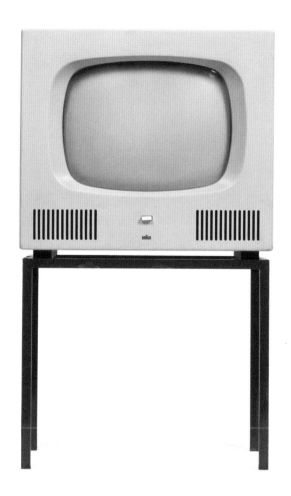

17

Portable record player PC 3

휴대용 레코드플레이어 PC 3

1958년
(디자인) 디터 람스

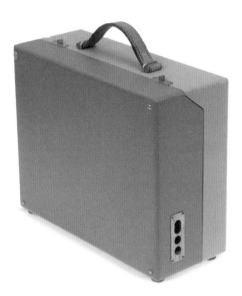

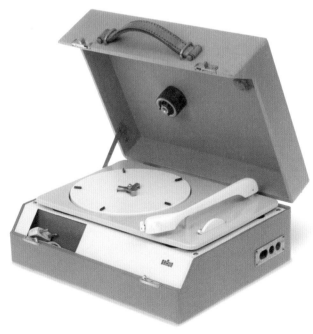

Loudspeaker L 02
스피커 L 02

1960년
(디자인) 디터 람스

19

Electrostatic Loudspeaker LE 1

정전형 스피커 LE 1

1959년
(디자인) 디터 람스

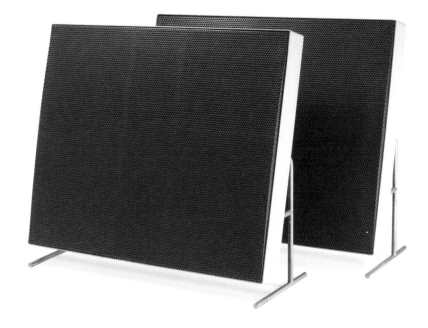

Loudspeaker L 2
스피커 L 2

1958년
(디자인) 디터 람스

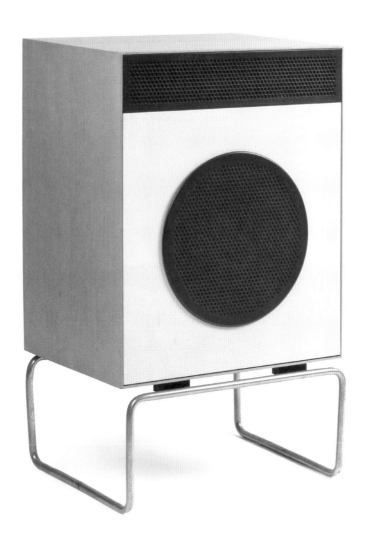

Stereo system Studio 2
스테레오 시스템 스튜디오 2

1959년
(디자인) 디터 람스

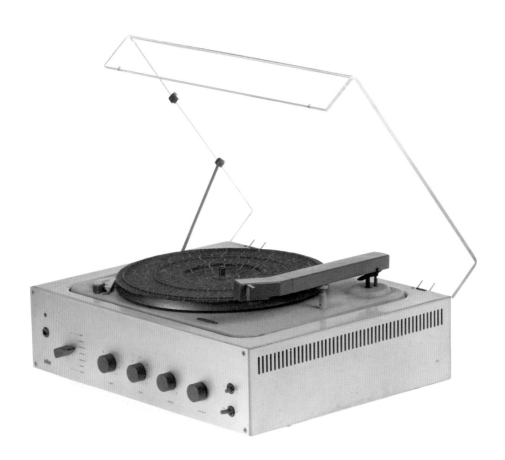

Stereo system Studio 2
스테레오 시스템 스튜디오 2

1959년
(디자인) 디터 람스

23

Stereo system Studio 2
스테레오 시스템 스튜디오 2

1959년
(디자인) 디터 람스

Pocket Receiver T 3

포켓 리시버 T 3

1958년
(디자인) 디터 람스, 울름 조형대학

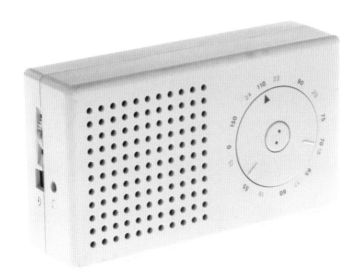

25

Pocket radio T 41

포켓 라디오 T 41

1962년
(디자인) 디터 람스

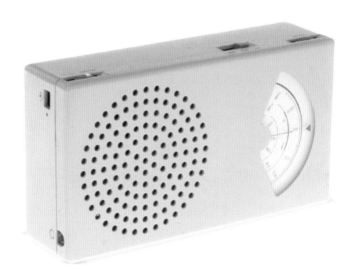

Pocket radio T 4

포켓 라디오 T 4

1959년
(디자인) 디터 람스

Phono combination TP 1
포노 콤비네이션 TP 1

1959년
(디자인) 디터 람스

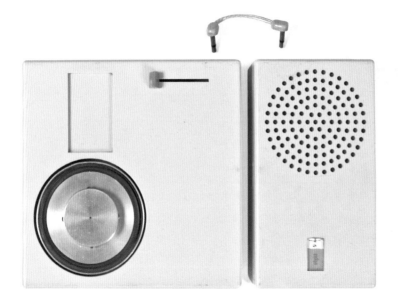

Portable record player P 1
휴대용 레코드플레이어 P 1

1959년
(디자인) 디터 람스

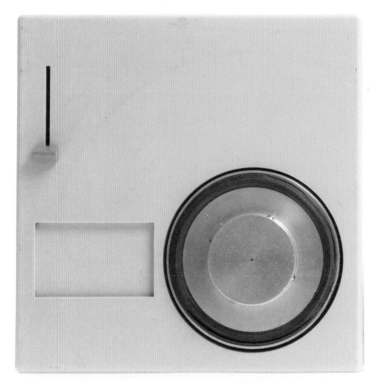

BRAUN
Stereo-Prüfplatte A 2

Seite 1

45 Upm

Testgeräusche und Meßtöne
zur Prüfung von Stereo-Anlagen
Alle Hersteller- und Urheberrechte vorbehalten.
Überspielen und Rundfunksendung
sind nicht gestattet.

Stereo Phono Amplifier Combination
스테레오 포노 앰프 콤비네이션

1961년
(디자인) 디터 람스

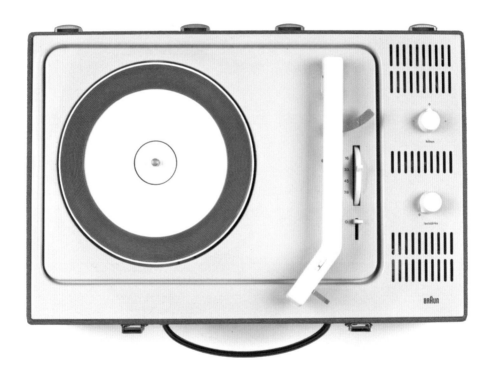

Portable record player P 1 and
Pocket receiver T 3

휴대용 레코드플레이어 P 1, 포켓 리시버 T 3

1960년
(디자인) 디터 람스

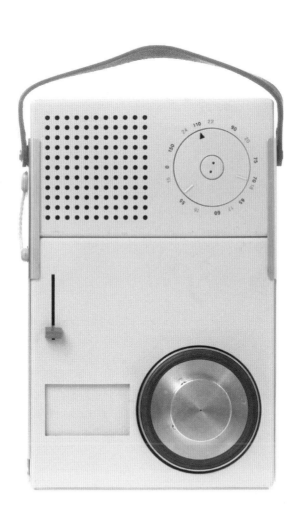

Radio RT 20
라디오 RT 20

1961년
(디자인) 디터 람스

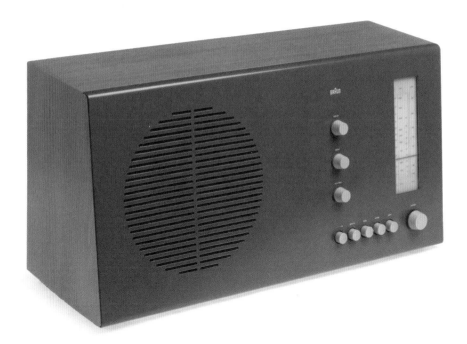

Control unit RCS 9

제어장치 RCS 9

1961년
(디자인) 디터 람스

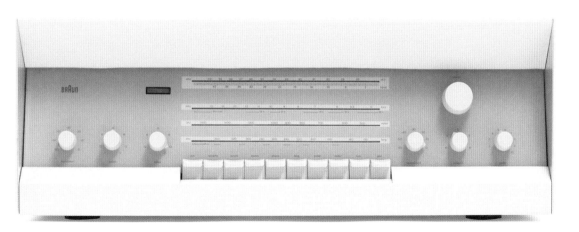

33

Loudspeaker L 60
스피커 L 60

1961년(스피커 L 60),
1962년(라디오-오디오 콤비네이션 오디
오 2, 스피커 위)
(디자인) 디터 람스

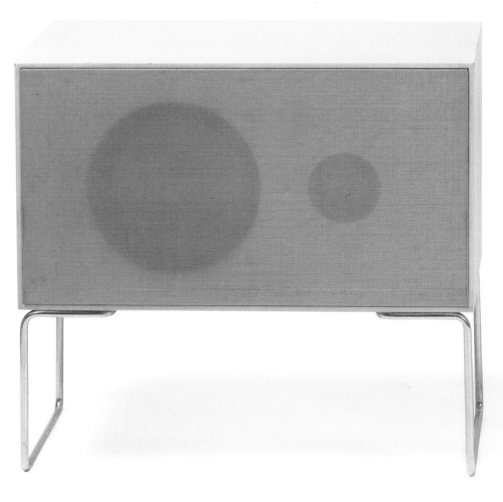

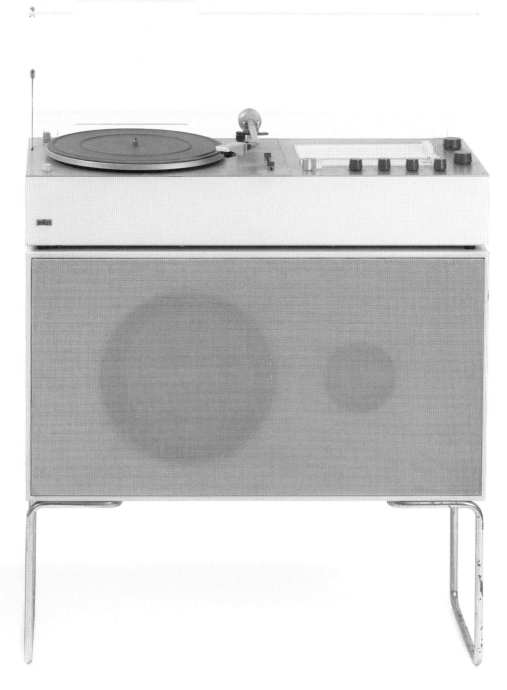

Radio-audio combination Atelier 3
라디오-오디오 콤비네이션 아틀리에 3

1962년
(디자인) 디터 람스

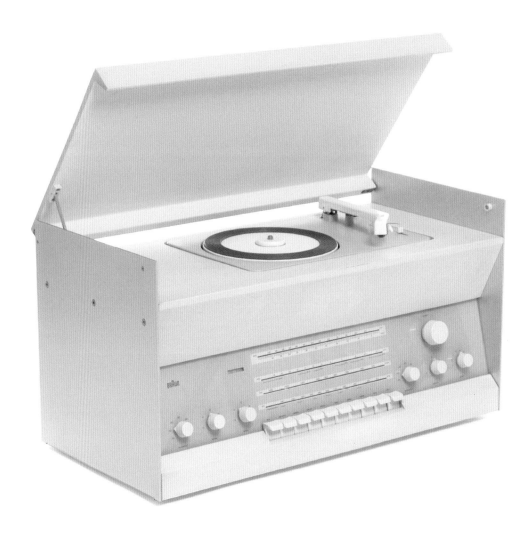

35

Record player PCS 45

레코드플레이어 PCS 45

1962년
(디자인) 디터 람스

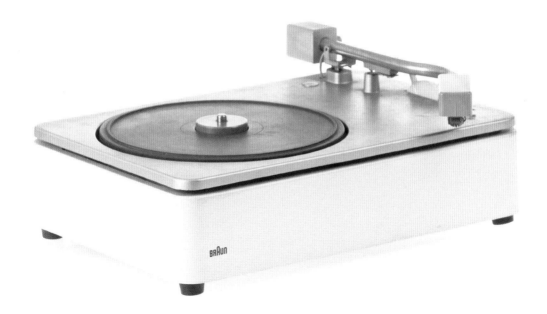

36

Transistor radio T 540

트랜지스터 라디오 T 540

1962년
(디자인) 디터 람스

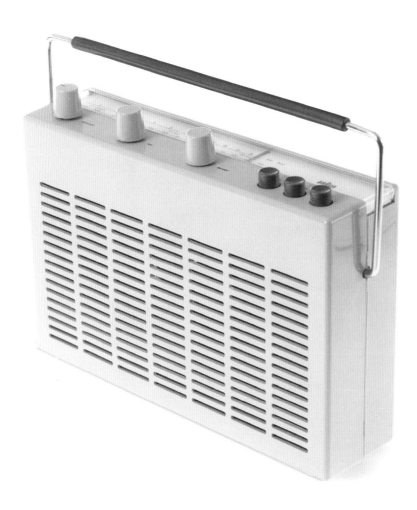

37

Pick-up Balance
픽업 밸런스

1962년
(디자인) 디터 람스

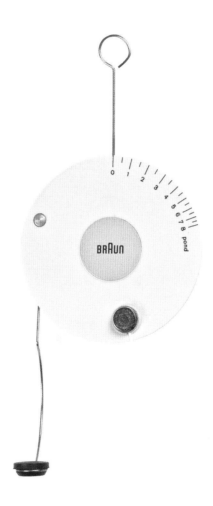

All-wave radio T 1000
전파 라디오 T 1000

1963년
(디자인) 디터 람스

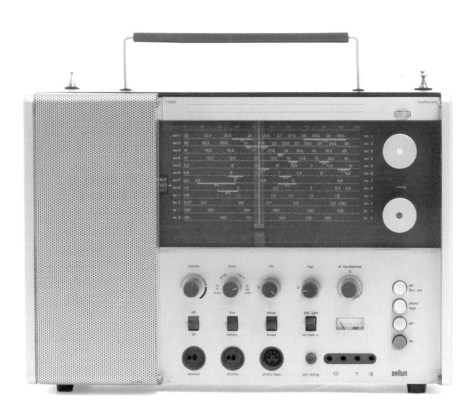

All-wave radio T 1000 CD
전파 라디오 T 1000 CD

1968년
(디자인) 디터 람스

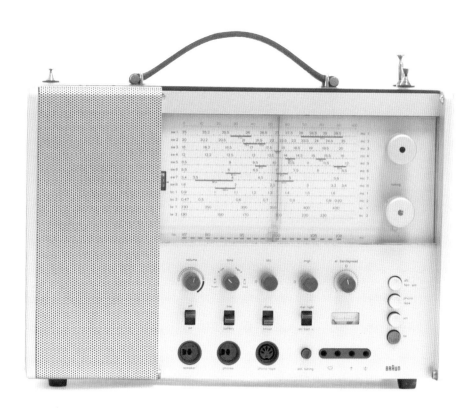

All-wave radio T 1000 CD

전파 라디오 T 1000 CD

(닫은 모습)
1968년
(디자인) 디터 람스

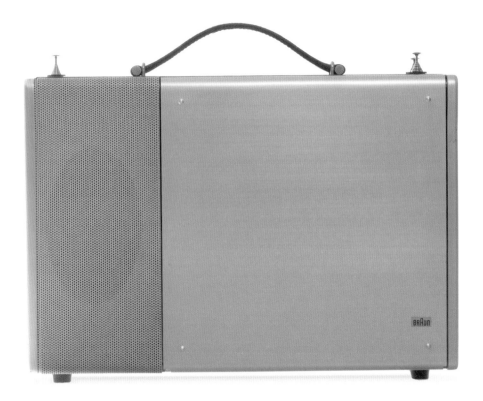

Audio 1 M

오디오 1 M

1962년
(디자인) 디터 람스

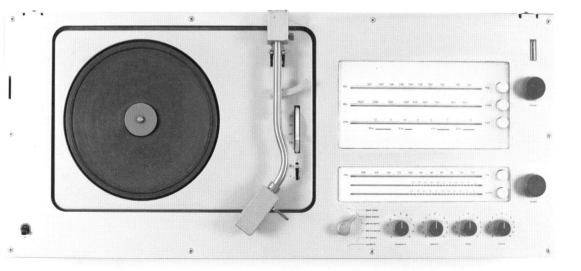

Record player PCS 5
레코드플레이어 PCS 5

1962년
(디자인) 디터 람스

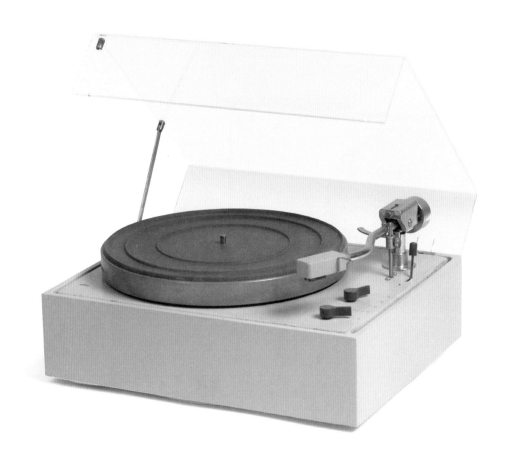

41

Television set FS 6
텔레비전 세트 FS 6

1962년
(디자인) 헤르베르트 히르헤

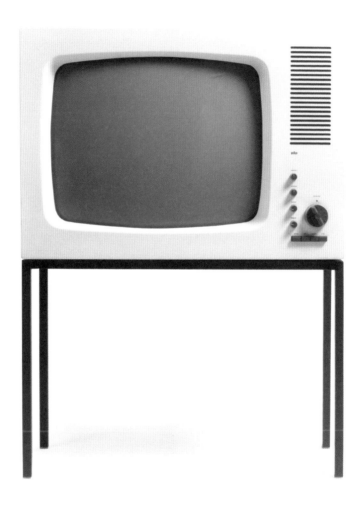

42

Compact system TC 20
콤팩트 시스템 TC 20

1963년
(디자인) 디터 람스

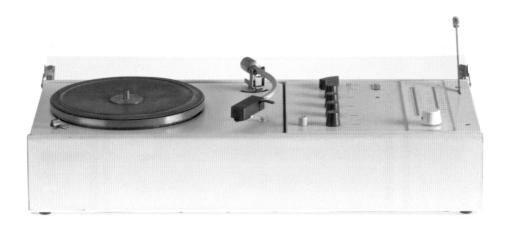

42a

Compact system TC 20
콤팩트 시스템 TC 20

(위에서 본 모습)
1963년
(디자인) 디터 람스

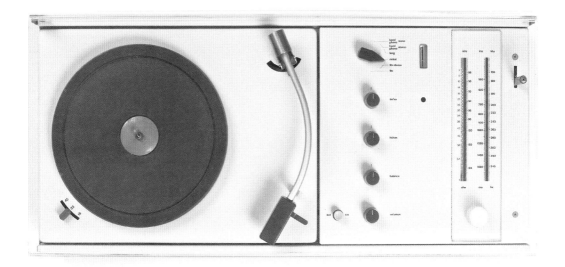

Tape recorder TG 60, control unit
TS 45 and speakers L 450

녹음기 TG 60, 제어장치 TS 45, 스피커 L 450

1965년
(디자인) 디터 람스

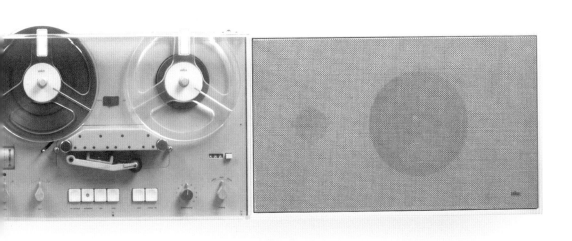

43a

**Tape recorder TG 60, control unit
TS 45 and speakers L 450**

녹음기 TG 60, 제어장치 TS 45, 스피커 L 450

(확대한 모습)
1965년
(디자인) 디터 람스

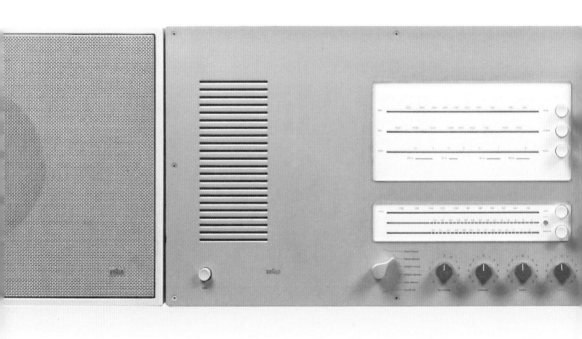

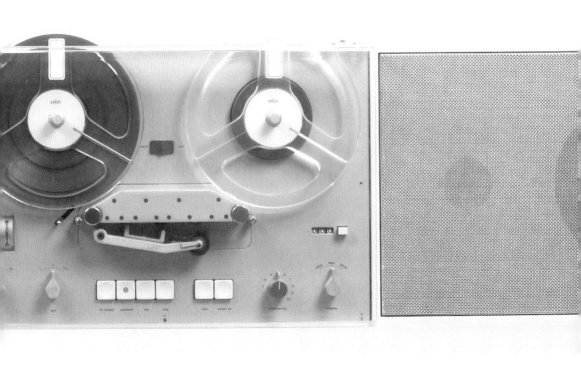

Record player PS 2
레코드플레이어 PS 2

1963년
(디자인) 디터 람스

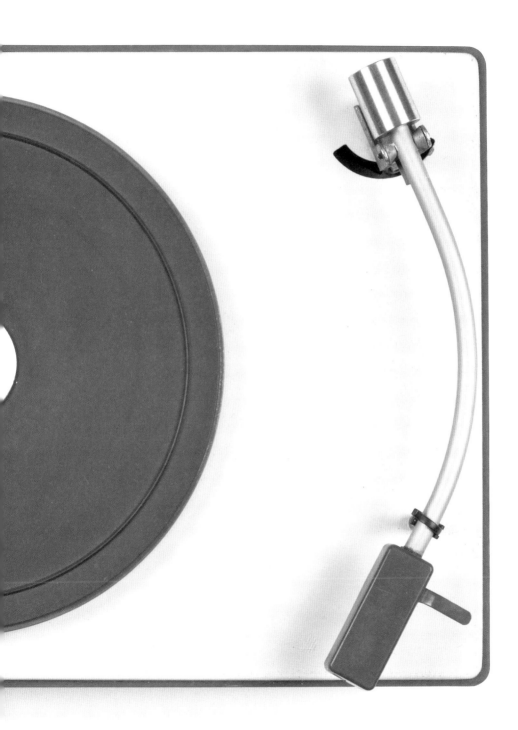

Television set FS 80
텔레비전 세트 FS 80

1964년
(디자인) 디터 람스

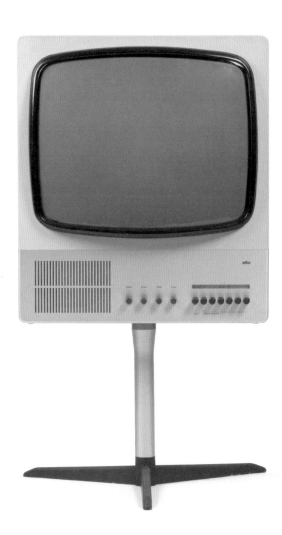

46

Control unit TS 45
제어장치 TS 45

1965년
(디자인) 디터 람스

47

Tuner CE 1000
튜너 CE 1000

(위)
1965년
(디자인) 디터 람스

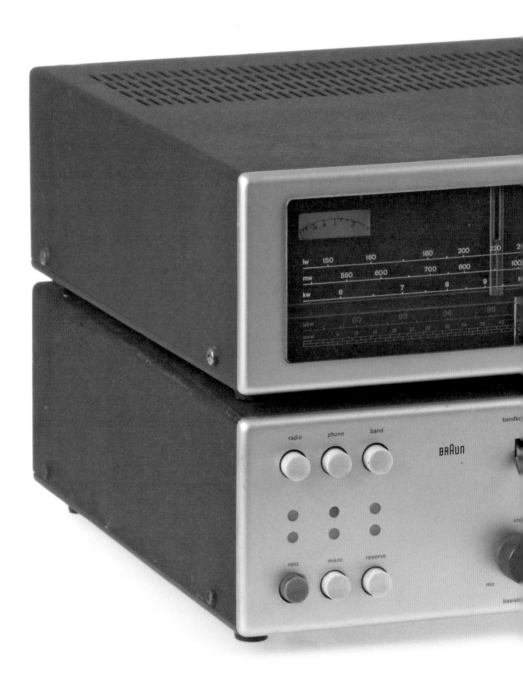

Amplifier CSV 1000

앰프 CSV 1000

(아래)
1965년
(디자인) 디터 람스

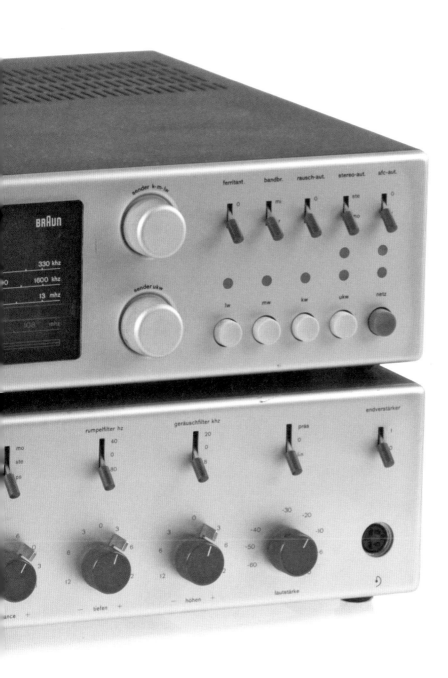

49

Loudspeaker L 450

스피커 L 450

1965년
(디자인) 디터 람스

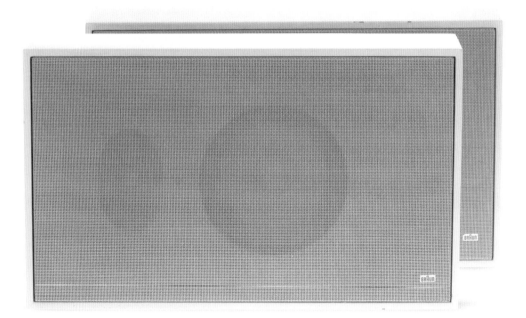

50

Tape recorder TG 550

녹음기 TG 550

1968년
(디자인) 디터 람스

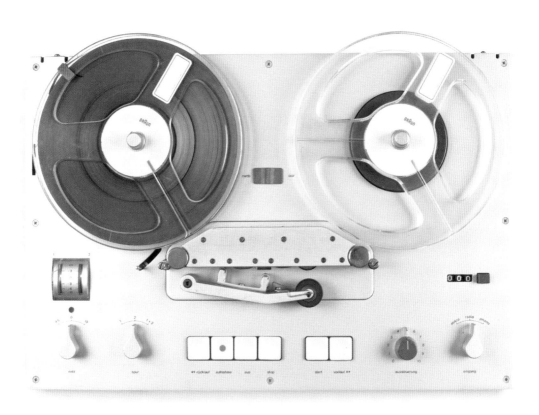

Radio Lectron
전자기 라디오

1967년
(디자인) 디터 람스, 위르겐 그로이벨

Intercom Lectron
전자기 인터폰

1967년
(디자인) 디터 람스, 위르겐 그로이벨

Tuner CE 251 / Amplifier CSV 300
튜너 CE 251 / 앰프 CSV 300

1969~1970년
(디자인) 디터 람스

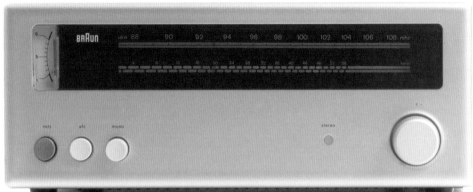

Atelier system
아틀리에 시스템

1980년
(디자인) 디터 람스, 페터 하르트바인

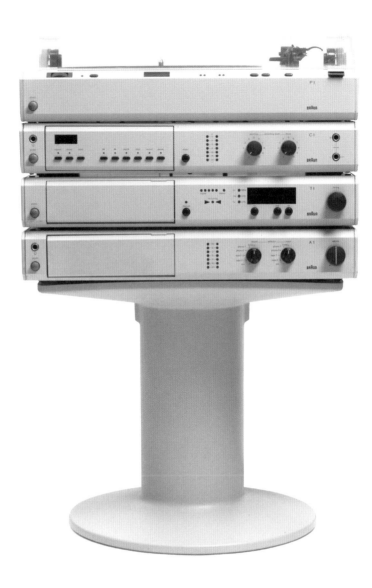

라이터

라이터 에너제틱
1974년
(디자인) 디터 람스

Table lighter TFG 2
테이블 라이터 TFG 2

1968년
(디자인) 디터 람스

Table lighter Domino
테이블 라이터 도미노

1976년
(디자인) 디터 람스

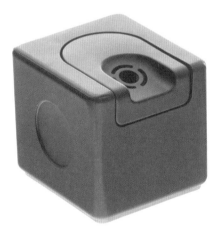

Lighter centric
라이터 센트릭

1974년
(디자인) 위르겐 그로이벨

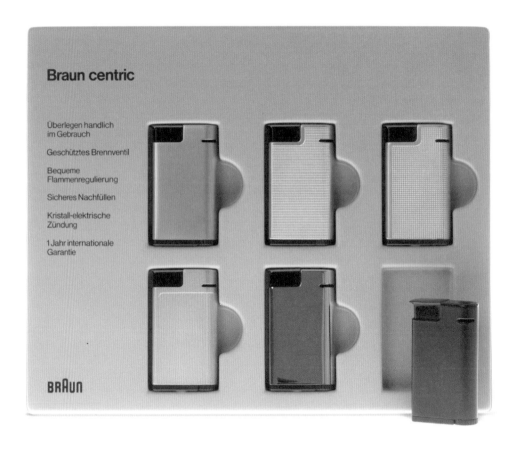

Braun centric

Überlegen handlich
im Gebrauch

Geschütztes Brennventil

Bequeme
Flammenregulierung

Sicheres Nachfüllen

Kristall-elektrische
Zündung

1 Jahr internationale
Garantie

BRAUN

58

Lighter weekend
라이터 위켄드

1974년
(디자인) 디터 람스

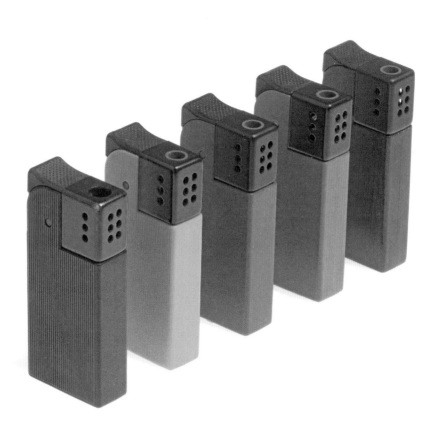

Lighter energetic
라이터 에너제틱

1974년
(디자인) 디터 람스

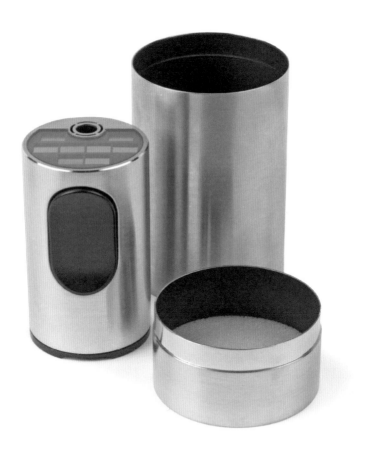

60

Lighter F 1 Mactron and
Linear F 1 Mactron

라이터 F 1 맥트론, 선형 F 1 맥트론

1971년 / 1976년
(디자인) 디터 람스

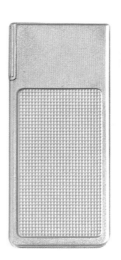
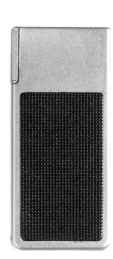

61

Lighter contour
라이터 컨투어

1977년
(디자인) 구겔로트 협회

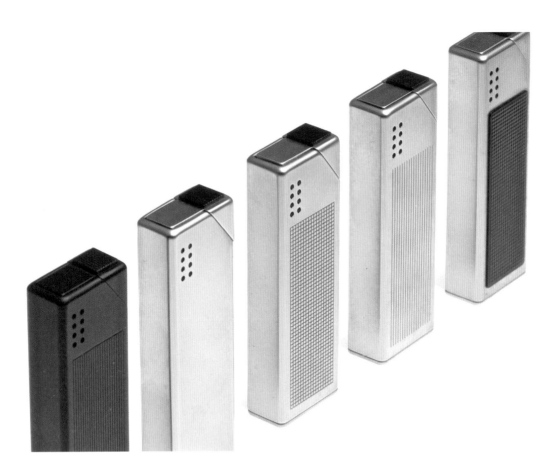

Lighter variabel
라이터 베리어블

1981년
(디자인) 디터 람스

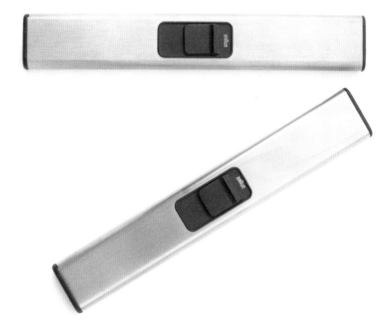

사진

노멀 8 필름 카메라 FA 3 / EA 1
1963년 / 1964년
(디자인) 디터 람스, 리하르트 피셔,
로베르트 오베르하임

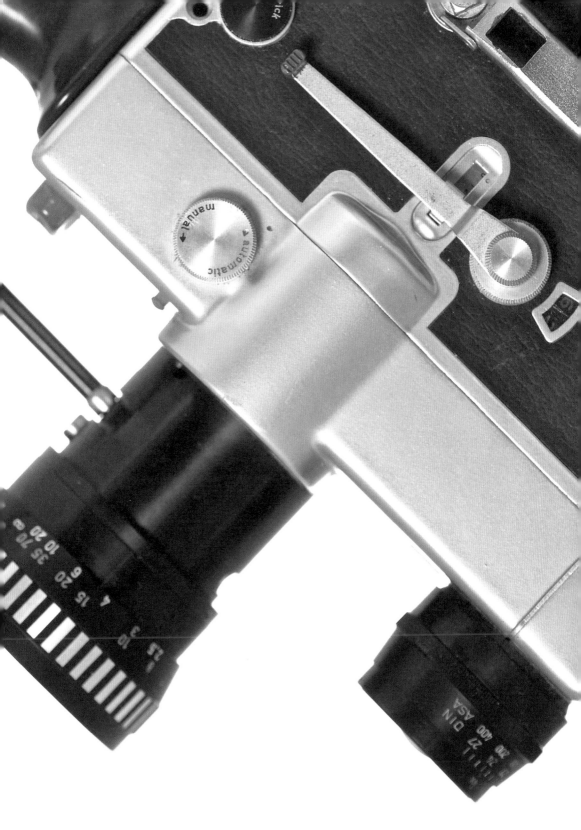

Automatic slide projector PA 2
자동 슬라이드 영사기 PA 2

1956년
(디자인) 디터 람스

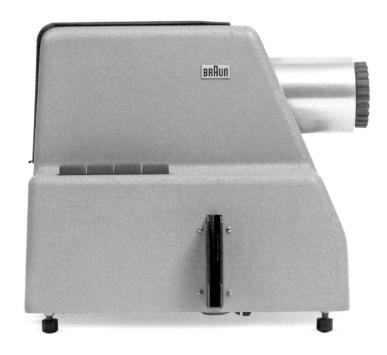

Electronic flash hobby EF 2
전자 플래시 하비 EF 2

1958년
(디자인) 디터 람스

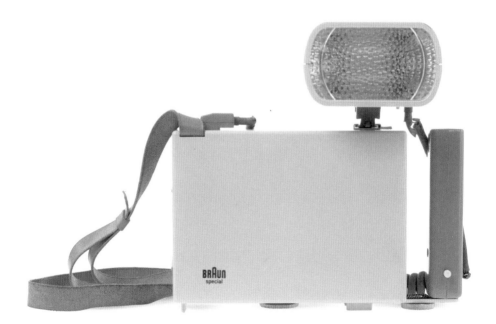

Electronic flash hobby F 60
전자 플래시 하비 F 60

1959년
(디자인) 디터 람스

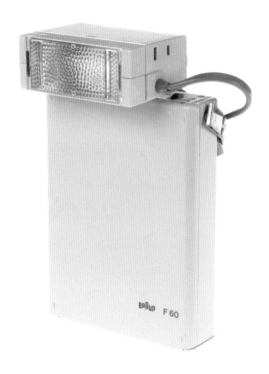

Slide viewer and projector D5
슬라이드 뷰어, 영사기 D5

1962년
(디자인) 디터 람스

Slide projector D 10
슬라이드 영사기 D 10

1962년
(디자인) 디터 람스

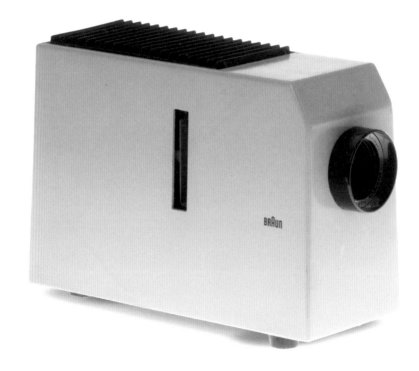

68

Film projector Nizo FP 1
필름 영사기 니초 FP 1

1964년
(디자인) 디터 람스, 로베르트 오베르하임

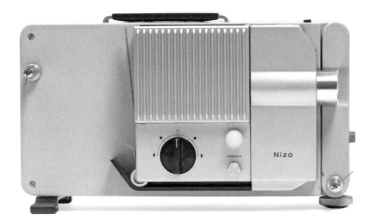
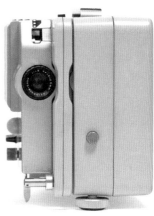

69

Standard 8 film camera Nizo electric FA 3
스탠더드 8 필름 카메라 니초 일렉트릭 FA 3

1963년
(디자인) 디터 람스, 리하르트 피셔,
로베르트 오베르하임

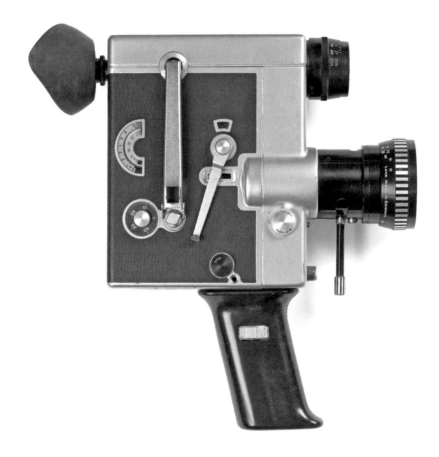

Standard 8 film camera Nizo electric EA 1
스탠더드 8 필름 카메라 니초 일렉트릭 EA 1

1964년
(디자인) 디터 람스, 리하르트 피셔

Slide viewer + projector D 7
슬라이드 뷰어 + 영사기 D 7

1970년
(디자인) 로베르트 오베르하임

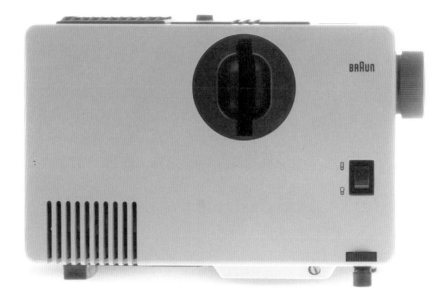

개인 생활용품

체중계 HW 1
1968년
(디자인) 디터 람스

Sun lamp HUV 1

태양등 HUV 1

1964년
(디자인) 디터 람스, 라인홀트 바이스,
디트리히 롭스

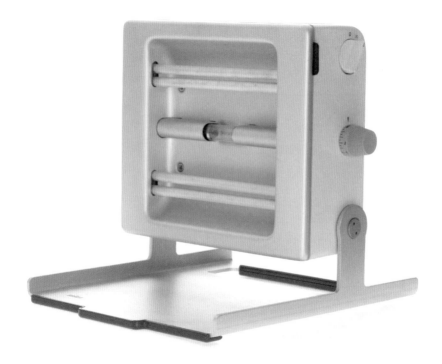

Weight scale HW 1
체중계 HW 1

1968년
(디자인) 디터 람스

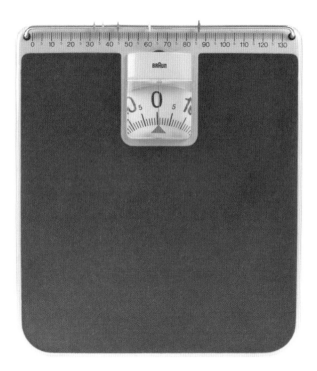

Hairdryer HLD 4

헤어드라이어 HLD 4

1970년
(디자인) 디터 람스

가정용 전자 제품

블렌더 MX 31
1958년
(디자인) 게르트 뮐러

75

Kitchen machine KM 31

주방 기기 KM 31

1957년
(디자인) 게르트 뮐러

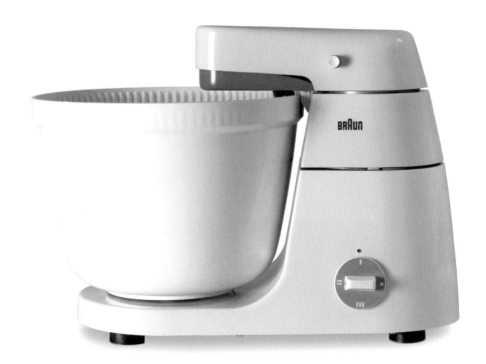

Multipress MP 3

멀티프레스 MP 3

1957년
(디자인) 게르트 뮐러

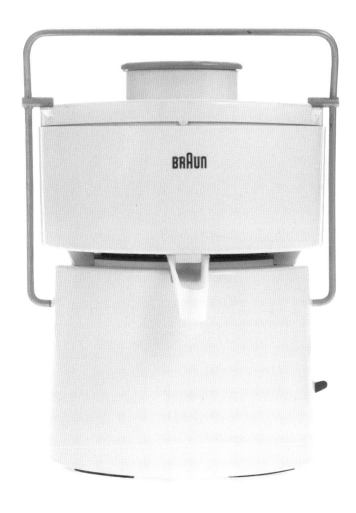

Blender MX 31
블렌더 MX 31

1958년
(디자인) 게르트 뮐러

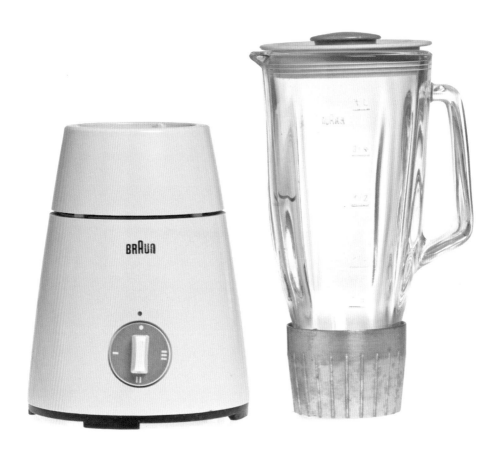

78

Heater-ventilator H 7

히터-환풍기 H 7

1967년
(디자인) 디터 람스, 라인홀트 바이스

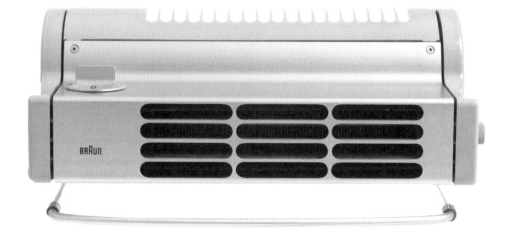

Desk fan HL 1

탁상 선풍기 HL 1

1961년
(디자인) 라인홀트 바이스

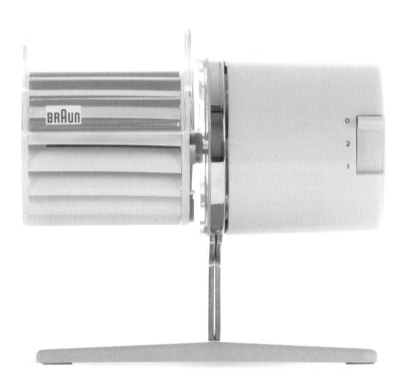

80

Convection ventilator H 6
대류 환풍기 H 6

1965년
(디자인) 로베르트 피셔, 디터 람스

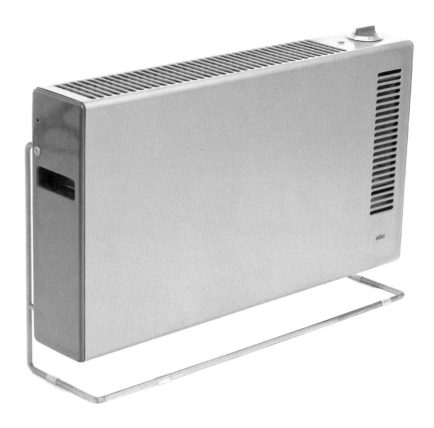

81

Portable mixer M 1
휴대용 믹서 M 1

1960년
(디자인) 게르트 뮐러

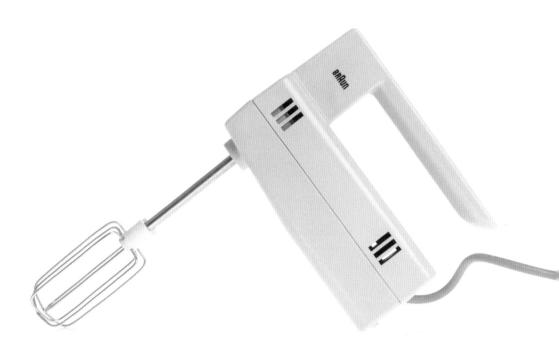

Toaster HT 1

토스터 HT 1

1961년
(디자인) 라인홀트 바이스

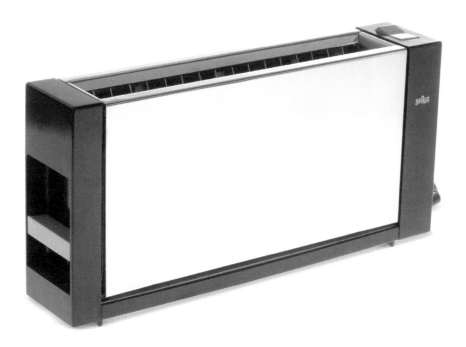

Heater-ventilator H 2

히터-환풍기 H 2

1960년
(디자인) 디터 람스

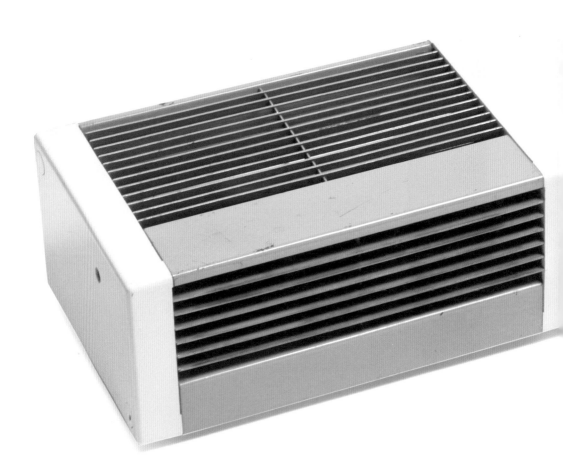

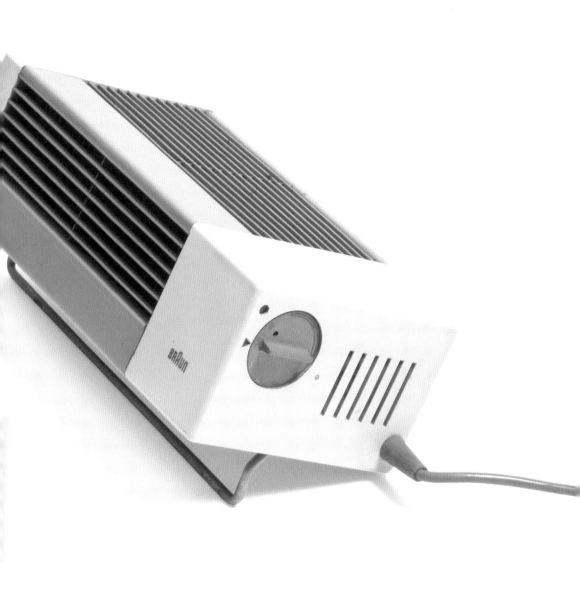

Coffee mill KSM 1

커피 밀 KSM 1

1967년
(디자인) 라인홀트 바이스

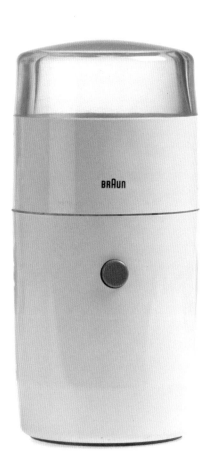

Coffee mill KMM 2

커피 밀 KMM 2

1969년
(디자인) 디터 람스

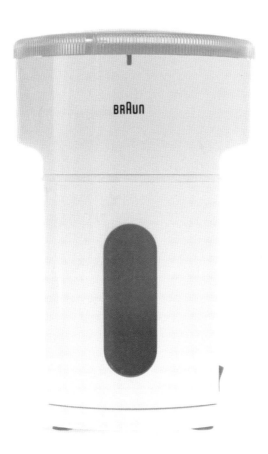

Hotplate TT 10
핫플레이트 TT 10

1972년
(디자인) 플로리안 자이페르트

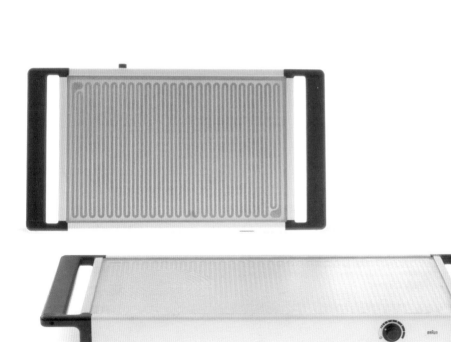

Citrus press MPZ 2
시트러스 프레스 MPZ 2

1972년
(디자인) 디터 람스, 위르겐 그로이벨

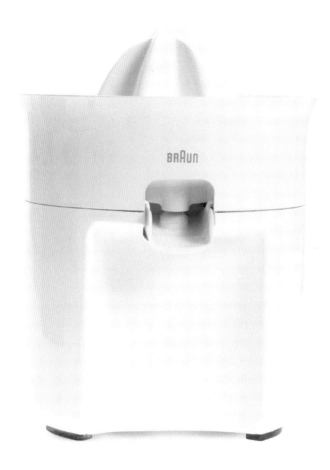

시계 / 계산기

손목시계 DW 30
1978년
(디자인) 디터 람스, 디트리히 룹스

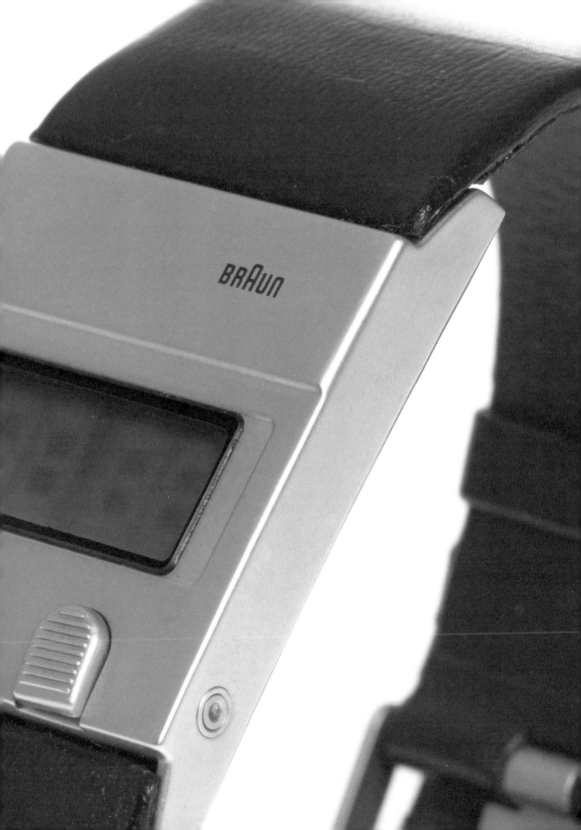

Desk clock Phase 1

탁상시계 페이즈 1

(옆모습과 앞모습)
1971년
(디자인) 디터 람스, 디트리히 룹스

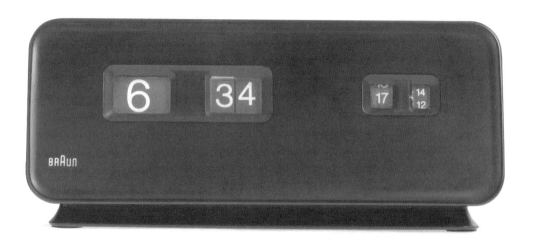

Pocket calculator ET 33
포켓 계산기 ET 33

1977년
(디자인) 디터 람스, 디트리히 룹스

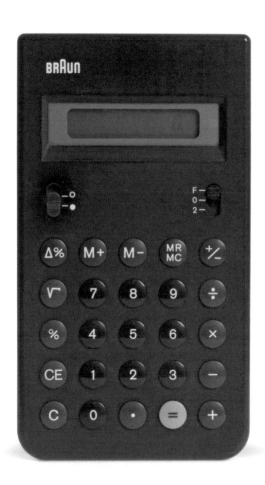

Alarm clock / radio ABR 21
알람 시계 / 라디오 ABR 21

1978년
(디자인) 디터 람스, 디트리히 룹스

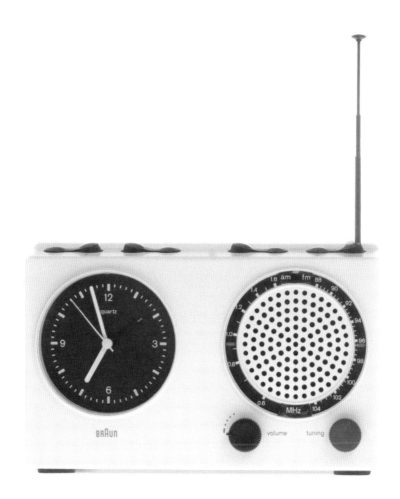

91

Wrist watch LCD quartz DW 20
손목시계 LCD 쿼츠 DW 20

(B-버전)
1977년
(디자인) 디터 람스, 디트리히 룹스

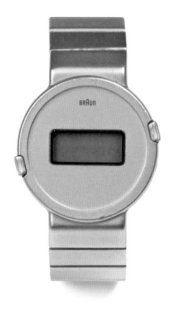

Wrist watch DW 30
손목시계 DW 30

1978년
(디자인) 디터 람스, 디트리히 룹스

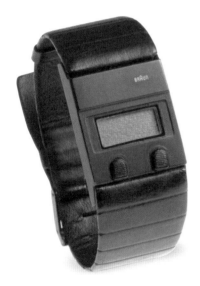
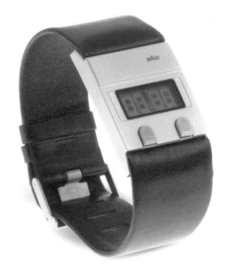

전기면도기

전기면도기 SM 3
1960년
(디자인) 게르트 뮐러

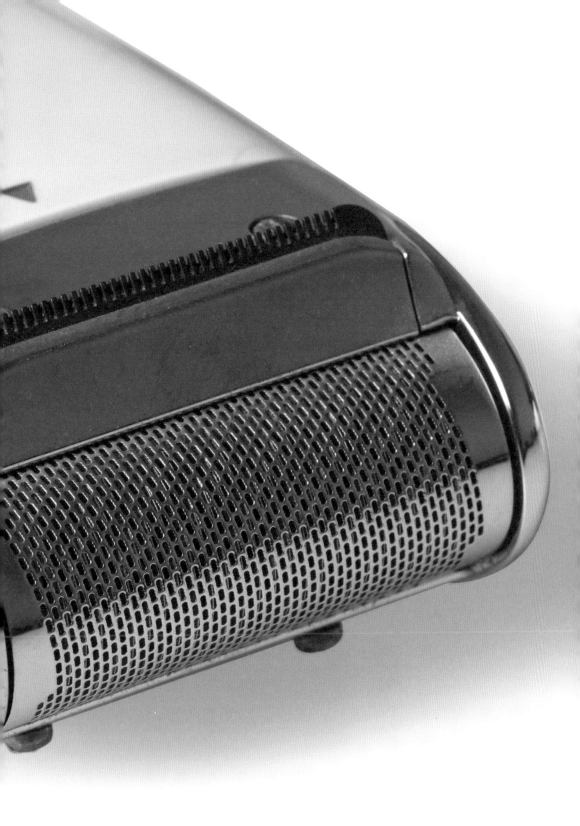

93

Electric shaver Combi DL 5

전기면도기 콤비 DL 5

1957년
(디자인) 디터 람스, 게르트 뮐러

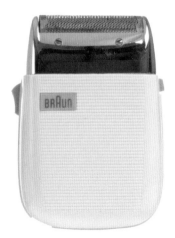

Electric shaver SM 3

전기면도기 SM 3

1960년
(디자인) 게르트 뮐러

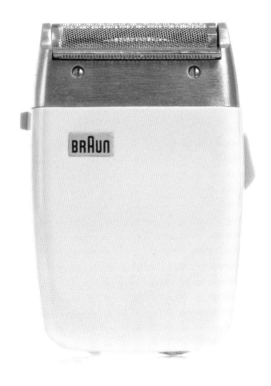

95

Electric shaver parat BT

전기면도기 파라트 BT

1966년
(디자인) 디터 람스, 리하르트 피셔

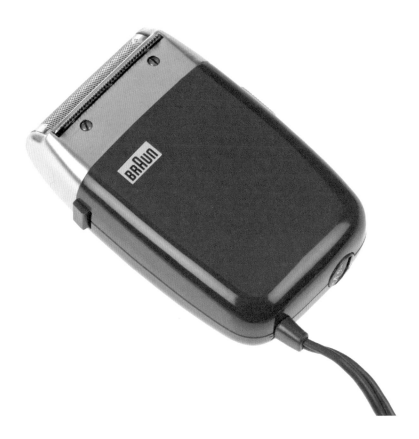

96

Battery shaver
배터리 면도기

1970년
(디자인) 플로리안 자이페르트

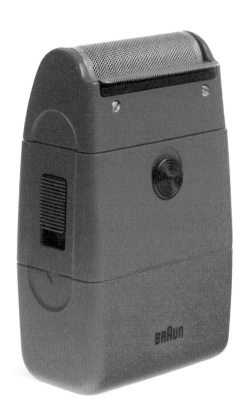

가구

유니버설 선반 시스템 606
1960년
(디자인) 디터 람스

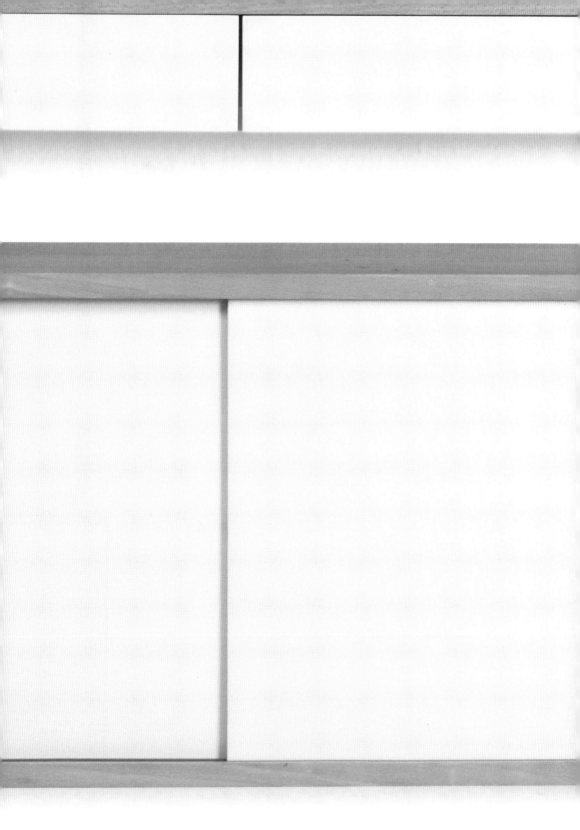

Universal shelving system 606

유니버설 선반 시스템 606

1960년
(디자인) 디터 람스

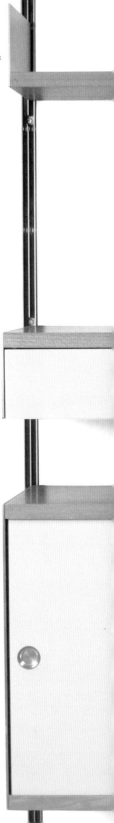

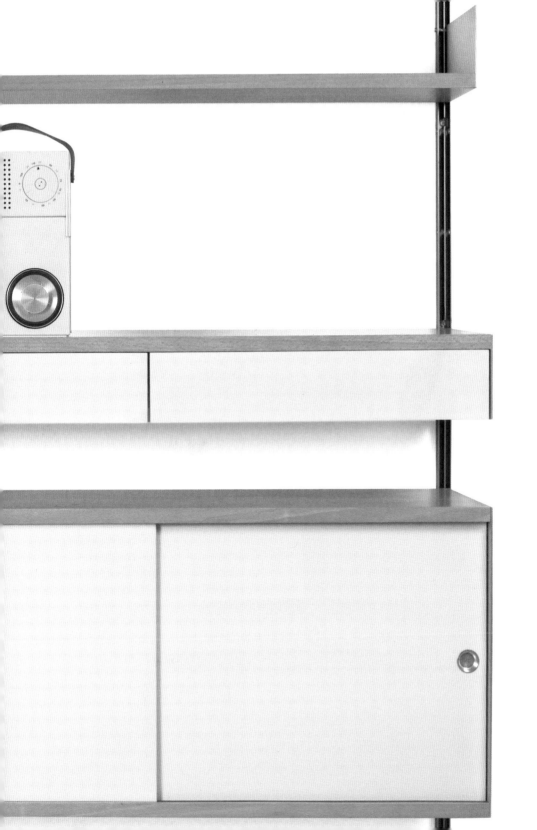

Chair 601

의자 601

1960년
(디자인) 디터 람스

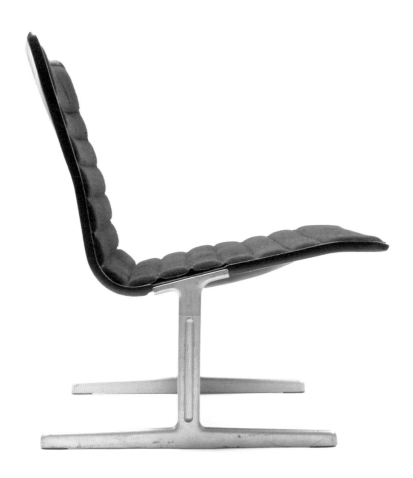

Side table 621

사이드 테이블 621

1962년
(디자인) 디터 람스

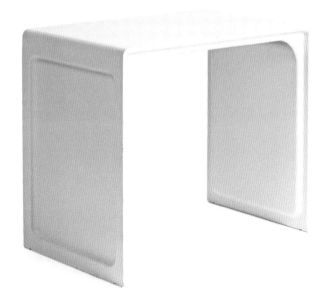

100 Lounge chair program 620
라운지체어 프로그램 620

1962년
(디자인) 디터 람스

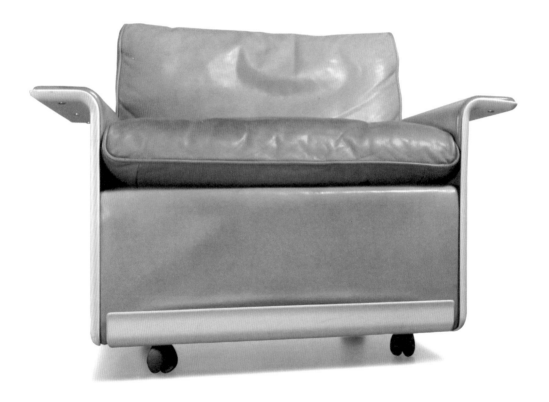

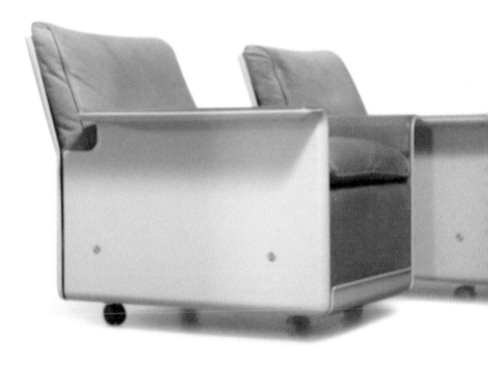

디터 람스와
브라운
디자인 철학의
탄생
1955~1961

글 _ 클라우스 클렘프

콤팩트 시스템 TC 20
1963년
(디자인) 디터 람스

balance

1955년부터 1961년까지, 프랑크푸르트에 기반을 둔 소형 가전제품 제조회사 브라운은 시각적으로 오래가면서 실용적인 제품 미학을 발전시켰다. 당시 독일어권에서는 지나친 기능주의로 비판받았지만, 전 세계가 전형적인 독일 디자인으로 인식했을 만큼[10] 이 디자인 미학은 40여 년이 넘는 시간 동안 브라운을 성공으로 이끌었다.[11]

1921년에 설립한 브라운은 1951년 설립자 막스 브라운이 죽고 두 아들 에르빈 브라운Erwin Braun과 아르투어 브라운Aryur Braun이 물려받았다. 형인 에르빈은 회사 경영을, 동생 아르투어는 기술과 설계 부문을 맡아 역할을 분담했다. 그러나 1950년대 초반, 브라운 제품은 그리 혁신적이지 못했다. 아마추어 기술자들이 미국 디자인을 기반으로 제품을 만들었기 때문이다. 이에 에르빈과 아르투어는 새 디자이너를 물색하기 시작했다. 1954년 겨울, 아르투어는 슈투트가르트로 가서 빌헬름 바겐펠트Wilhelm Wagenfeld[12]와 휴대용 라디오-레코드플레이어를 디자인했으며, 에르빈은 울름 조형대학과 디자인 계약을 체결했다.

그리고 1955년, 브라운 형제와 디터 람스의 역사적 만남이 이루어졌다. 디터 람스는 처음에는 인테리어 디자이너로 합류했지만, 이듬해 본격적으로 제품 디자인을 시작했다. 브라운 형제는 디터 람스의 재능을 일찌감치 알아봤고, 디터 람스는 의심할 여지 없이 디자인 부서의 수석 디자이너가 됐다.

뒤이어 브라운의 두 번째 디자이너 게르트 뮐러Gerd A. Müller, 1932~1991가 합류했다. 게르트 뮐러가 브라운에서 만든 가장 훌륭한 제품은 과일 착즙기, 핸드 블렌더 그리고 사용감이 매우 부드러운 전기면도기였다. 이 면도기는 이후 전설적인 제품, '식스탠트Sixtant'로 이어졌다. 게르트 뮐러와 디터 람스는 심도 있는 대화를 나누고, 서로에게 디자인 영감을 불어넣을 수 있는 상대였다. 이들은 1959년까지 약 2년 동안 작지만 세련된 전기·전자 제품 분야에서 엄청난 생산성을 발휘했다. 그러나 작업 방식은 서로 달랐다. 게르트 뮐러는 스케치를 거의 하지 않고 거친 석고 모형으로 바로 작업하는 스타일인 반면, 디터 람스는 건축가 방식으로 제도판 위에 두루마리 투명지를 펼치고 스케치했다. 게르트 뮐러는 1960년 브라운을 떠나 프랑크푸르트에 자신의 디자인 스튜디오를 열었다. 그는 그 후 프리랜스 디자이너로 성공했고, 나중에는 필기구 제조 회사인 라미Lamy에서 일했다. 그가 디자인한 만년필, 볼펜, 샤프펜슬 2000 시리즈[13]는 라미의 디자인 철학을 근본적으로 바꾸어놓았다.[14]

1959년, 디터 람스와 게르트 뮐러는 엄청 폭넓은 디자인 경험을 쌓았다. 그뿐 아니라 외부 디자이너울름 조형대학, 빌헬름 바겐펠트 등보다 혁신적 역량을 지녔음을 보여주었다. 이 점을 아주 빨리 간파한 에르빈 브라운은 디자인 작업을 외부에 맡기는 대신 브라운의 디자인 부서를 확장하기로 했다. 결국 관련된 이들 모두가 극도의 행복감을 경험하면서, 디자인에 대한 새로운 접근이 급속히 일어났다. "우리에게는 우리의 마음을 움직이는 새로운 지평을 열어가는 감각이 있었다. 우리는 마침내 우리가 깨달은 것을 훨씬 더 뛰어넘는 계획과 희망을 갖게 되었다." 디터 람스는 1979년에 이렇게 회상했다.

그러나 브라운은 울름 조형대학의 잠재력을 활용해 기존 디자인팀에 이를 통합하려는 시도를 계속했다. 더 이상 교수진을 거치지는 않았지만, 그 대신 1기 졸업생을 고용한 것이다. 1959년, 브라운은 한스 구겔로트Hans Gugelot 밑에서 수학한 라인홀트 바이스Reinhold Weiss를 고용했다. 울름에서 발표한 그의 학위 논문이 브라운의 관심을 사로잡았던 것이다.[15] 바이스는 구리판 시스템을 사용해 플라스틱 뼈대와 금속 판으로 이루어진 다리미를 디자인했다. 사용자가 다리미를 잡는 방식을 고려해 손잡이는 위쪽으로 향하도록 만들었다.

바이스의 이 방식은 이후 브라운에서 적극 활용했다.[16] 1961년에 브라운은 첫 번째 토스터를 제작했는데, 라인홀트 바이스가 물리학자이자 브라운의 기술연구소장이던 클라우스 C. 코부르크Claus C. Coburg와 협력해 디자인한 것이었다.[17] 이 토스터는 디자인이 매우 특이했다. 높이 대 너비가 1 대 2에, 폭이 너비의 5분의 1밖에 되지 않았다.[18] 그러나 주목할 만한 특징은 검은색 플라스틱과 크롬 도금한 금속을 사용했다는 점이다.

라인홀트 바이스 이후 리하르트 피셔Richard Fischer, 1935~2010가 1960년에 울름 조형대학을 졸업하고 브라운에 바로 입사했다. 그는 주로 가전제품, 전기면도기, 사진 장비와 관련한 작업을 했다. 피셔 또한 분석적인 울름의 방식을 이 디자인팀에 접목했다. 피셔는 라인홀트 바이스가 1967년 브라운을 떠나고 1년 뒤 오펜바흐 미술디자인대학 교수 자리를 제안받고 떠났다. 그러나 브라운의 프리랜스 디자이너로 계속 활동했다.

리하르트 피셔와 같은 해에 입사한 로베르트 오베르하임Robert Oberheim, 1938~2015은 카메라와 관련한 작업을 몇 년간 맡으며 브라운 디자이너들이 하나 혹은 그 이상의 디자인 특정 분야에서 어떻게 전문화되는지를 보여주었다.[19] 1964년 디터 람스는 리하르트 피셔와 협업해 EA 1 모터 필름 카메라를 만들었는데, 직사각형 몸체와 직각으로 붙은 손잡이는 새로운 제품 라인의 프로토타입이 되었다.[20] 오베르하임은 이를 바탕으로 1965년부터 1976년까지 훌륭한 디자인의 필름 카메라 시리즈를 내놓았다.[21]

이 외에 브라운의 초기 디자인팀에 디트리히 룹스Dietrich Lubs, 위르겐 그로이벨Jürgen Greubel이 합류했다. 그 결과 1960년대 초 브라운의 디자인 부서는 에너지가 넘치고 긴장감이 가득했다. 서른이 된 디터 람스는 디자인에 접근하는 방식이 서로 다른 사람들을 모아서 앞으로 나아가는 길을 만들었다. 그가 없었다면 브라운의 장기적 성공을 상상할 수 없었을 정도로, 리더십에서도 재능을 발휘했다.

그리고 디터 람스는 디자이너들이 매일 반복되는 작업에서 벗어나 자유롭게 시도할 수 있게 했다.[22] 디자이너에게는 때때로 작업장에서 실험 모형을 가지고 직접 작업해볼 수 있게끔 완전한 자유가 주어졌다. 이처럼 브라운 디자인 부서는 결코 빠른 결과물만을 내는 디자인 기계가 아니었다.

디터 람스는 다른 디자이너들에게 자신을 각각 표현할 수 있는 기회를 주었지만, 그럼에도 불구하고 언제나 디자인에 대한 '일반 상식'적 접근을 했다. 좋은 디자인이란 합의된 것이 아니며, 특정 조건에서만 타협할 수 있다. 좋은 디자인이란 모든 이해 당사자에게서 나온 좋은 아이디어를 일관되게 실현한 것이다. 디터 람스는 자신의 아이디어를 다른 사람에게 강요하지 않았다. 그 대신 자신의 디자인 작업을 가지고 기준을 세우는 것을 반복하면서 다른 사람을 객관적인 수준에서 납득시켰다. 그는 또한 다른 사람의 기준을 받아들였고, 그것을 전체 콘셉트에 통합시켰다. 디터 람스는 이 기본적 접근법을 이미 1950년대 말부터 받아들였고, 1990년대까지 지켜나갔다. 그의 접근법은 결코 편협하거나 엄격하지 않았고, 오히려 정해진 틀 안에서 엄청난 스펙트럼의 아이디어를 향해 열려 있었다. 그리고 미래의 디자인 작업을 위해 생각해볼 만한 가치가 있는 것이었다.

또 한 가지, 디터 람스는 회사와 회사 내 각 부서가 원활하게 소통할 수 있도록 노력했다. 이 또한 브라운의 성공을 이끈 열쇠였다. 디터 람스는 이를 다음과 같은 말로 요약한 적이 있다. "연구 개발, 건설, 제조, 엔지니어링, 생산, 마케팅과 매우 긴밀하게 협조하며 일하는 것은 바람직하고 합리적일 뿐 아니라 절대적으로 그래야 합니다!"23 1970년에는 이렇게 말했다. "나는 우리가 대량생산에서 질적 생산으로 전환해야 한다고 생각합니다. 무엇보다 시급히 우리에게 필요한 것은 기업가적 계획, 새로운 생산과 작업 방식에 투자하고 받아들이는 용기입니다. (중략) 산업계에서도 마찬가지로 최근에는 기술 부서와 디자인 부서가 긴밀히 협력해 작업하는 것이 불가피하고도 일반적인 상황입니다. 이상적으로 말하자면, 회사의 성공과 실패는 회사 관리자, 기술팀, 디자인팀 이 세 그룹에 달려 있습니다."24

1961년에 브라운이 주식을 상장하고 독립적인 디자인 부서가 공식적으로 창설되었을 때, 디터 람스는 에르빈과 아르투어 브라운 형제에게 가장 필요한 사람이었다. 1957년 이래로 명망 있는 오디오 부문에서 그가 성공시킨 수많은 디자인을 보았을 때 특히 그러했다. 마침내 디자인은 브라운 비즈니스 모델의 원동력이자 핵심 정체성이 되었다.

브라운 제품은 사용하기 쉽고 오래가며, 품질이 좋고 미적 감각이 탁월했다. 또한 최첨단도 아니었고, 시장을 압박하려고 사용자에게 좀 더 최신식 제품으로 바꾸도록 유혹하지도 않았다. 실제로 어떤 제품은 1년 내내 동일한 형태를 유지했다. 마지막으로 브라운 제품은 몇몇 사람이 이야기한 것만큼 정말로 차갑거나 기능적이지 않았다. 정서적 관계는 아니겠지만, 브라운 장치를 구입한 많은 사용자가 그들의 제품에 감정적 애착을 가졌다.

10

클라우스 클렘프, 《순수한 디자인Pure Design》, 암스테르담, 베를린, 슈투트가르트, 2011.

11

디터 람스, 《적게, 그러나 더 좋게Weniger, aber Besser》 네 번째 에디션, 베를린, 2015.
게이코 우에키-폴레트, 클라우스 클렘프 편집, 《적게 그리고 많이: 디터 람스의 디자인 철학
Less and More. The Design Ethos of Dieter Rams》, 베를린, 네 번째 에디션, 2015. 소피 로벨,
《디터 람스: 가능한 한 적은 디자인Dieter Rams. As little Design as Possible》, 런던, 뉴욕, 2011.

12

바우하우스 데사우의 금속공방 마이스터, 베를린 미술대학 교수를 거쳐, 1954년 바겐펠트
공방을 만들었다. 그곳에서 wmf, 브라운, 로젠탈 등 수백 개가 넘는 제품을 디자인했다.

13

이 시리즈는 2년에 걸친 작업 끝에 1966년 출시되었다. 회사는 1974년 게르트 뮐러가
디자인한 라미 CP 1과 함께 라미 2000 시리즈를 1966년부터 지속적으로 만들었다.

14

귄터 슈테프클러, '회상: 게르트 뮐러와 라미', 〈Design + Design〉, 61권, 2002, 13~15쪽에서
인용. 게르트 뮐러는 겉으로 보이는 형태를 만들었고, 라미 제품의 수많은 프레젠테이션,
포장, 전시를 디자인했다.

15

브라운에서 라인홀트 바이스의 작업은 귄터 슈테프클러, '라인홀트 바이스가 한 브라운
디자인', 〈Design + Design〉, 48권, 1999, 7~11쪽, 49권, 1999, 19~23쪽, 51권, 2002,
11~15쪽 참고. 브라운 이후 디자이너의 작업에 대해서는 귄터 슈테프클러, 'Geräte für die
Unterhaltungselektronik: Reinhold Weiss Design Chicago', 〈Design + Design〉, 83권,
2008, 9~17쪽 참고.

16

특히 HE1 익스프레스 주전자(1961년), 하인츠 울리히 하제의 PGC 1000 헤어드라이어
(1978년), 페테르 슈나이더의 2056 사운드 니초 필름 카메라(1976년). 브라운 초기 해에
니초 헬리오매틱 카메라들의 손잡이는 대각선으로(권총식 손잡이는 뒤에) 붙였는데,
그 후 1963년 브라운팀(람스, 피셔, 오베르하임)이 처음 디자인한 FA3 카메라에서는
정면에 붙였다.

17

토스터를 처음 개발한 것은 1908년경 미국과 영국이었는데, 1915년 무렵부터 독일에서
아에게와 로벤타가 제작하기 시작했다.

18

높이 14.3cm, 너비 29.7cm, 폭 6.0cm였다.

19

1962년 브라운은 뮌헨에 기반을 둔 카메라 제조사 니촐디 앤드 크레이머 주식회사를
자회사로 인수했다. 1970년 니초는 브라운에 완전히 합병되었다. 1981년 말, 니초 카메라와
브라운 플래시 장치는 로베르트 보쉬 주식회사에 팔렸다.

20

로베르트 오베르하임은 니촐디 앤드 크레이머가 만든 카메라의 첫 번째 복제 버전으로
1년 먼저 세상에 선보인 FA 3 디자인 작업에 관여한 바 있다.

21

니초 카메라에 대한 내용은 페터 치글러, 'Nizo. Die Kameramarke von Braun',
〈Design + Design〉, 10권, 1988, 4~18쪽과 11권, 1988, 22~28쪽 참고. 디터 람스는
엔지니어들의 바람과 달리 당시 하이파이 장비에 검은색 래커로 가공하곤 했다.

22

시즈 드 종과 브라운 디자이너 페터 하르트바인이 2012년 4월 5일 프랑크푸르트에서
나눴던 대화에서.

23

1991년 멕시코 〈독일 디자인〉 전시회 개막 연설 중에서. 4쪽, 독일 디자인위원회 기록보관소.

24

'Dieter Rams Beitrag', IDZ 베를린 편집, 〈Design? Umwelt wird in Frage gestellt〉,
109쪽, 베를린, 1970.

산업디자인은
언제나
팀워크와
연결된다

대류 환풍기 H6
1965년
(디자인) 디터 람스

제품 개발
과정에서
디자이너의
역할

브라운 디자인팀

디자인 부서에서 프리츠 아이홀러와 디터 람스
일부러 연출해서 찍은 듯한 이 사진에는 디터 람스, 프리츠 아이홀러의 모습과 함께
리하르트 피셔가 디자인한 전기면도기(1965년),
라인홀트 바이스의 라이터 TFG 1(1966년) 등 당시의 제품들이 보인다.
벽에는 프로토타입 라디오 리시버가 걸려 있다.
1968년경
(소장) 디터 람스

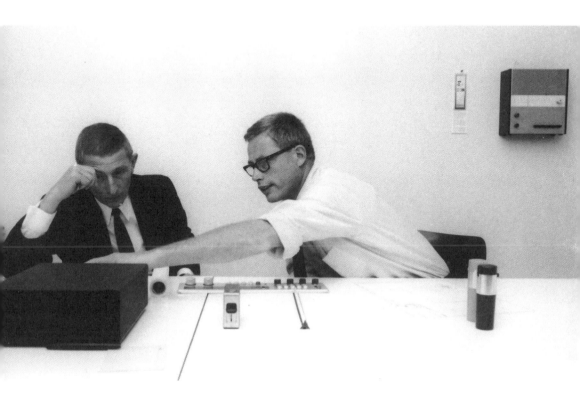

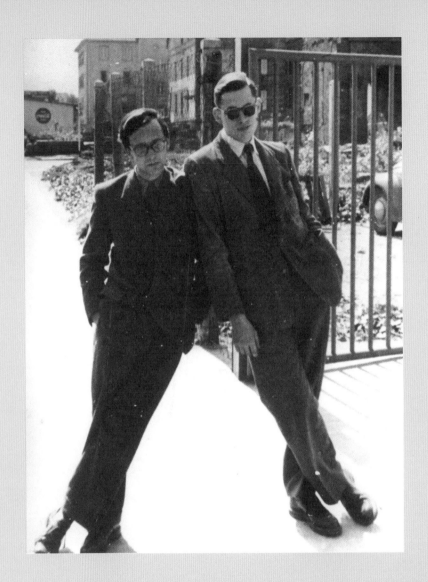

게르트 뮐러, 디터 람스
두 사람은 1948년, 프랑크푸르트에서 견습 기간에 처음 만났고,
1950년 이후로 친구가 되었다.
(사진) 무명
(소장) 디터 람스

1955년 이후, 브라운 디자인팀

첫 번째 세대

디터 람스Dieter Rams, 비스바덴 산업예술학교 1955~1995년, 1997년

게르트 뮐러Gerd A. Müller, 비스바덴 산업예술학교 1955~1960년

라인홀트 바이스Reinhold Weiss, 울름 조형대학 1959~1967년

리하르트 피셔Richard Fischer, 울름 조형대학 1960~1968년

로베르트 오베르하임Robert Oberheim, 비스바덴 산업예술학교 1960~1994년

디트리히 룹스Dietrich Lubs, 조선 기사 1962~2001년

위르겐 그로이벨Jürgen Greubel, 비스바덴 산업예술학교 1967~1973년

두 번째 세대

플로리안 자이페르트Florian Seiffert, 폴크방 예술대학 1968~1972년

페터 하르트바인Peter Hartwein, 카이저슬라우테른 산업예술학교 1970~2006년

하르트비히 칼케Hartwig Kahlcke, 폴크방 예술대학 1970~1988년

롤란트 울만Roland Ullmann, 오펜바흐 미술디자인대학 1972~2010년

루트비히 리트만Ludwig Littmann, 폴크방 예술대학 1973~2011년

페터 슈나이더Peter Schneider, 폴크방 예술대학 1973~2009년

오디오 회전 스위치의 디자인 스케치
1960년경

라디오-포노 콤비네이션 TP 1의 디자인 스케치
1958년경

테이블 라이터 T 2의 디자인 스케치
1967년경

12.11.64 ua.

SC ⌀

1 24 1

78

THu 2

슬라이드 영사기 D 40 / D 45의 디자인 스케치
1961년

라디오-포노 콤비네이션 SK 4 / SK 5의 디자인 스케치
1956년

소리 버튼 덮개의 모형 스케치
1960년경

정전형 스피커 LE 1의 디자인 스케치
1959년

글로벌 리시버 T 1000의 디자인 스케치
1963년경

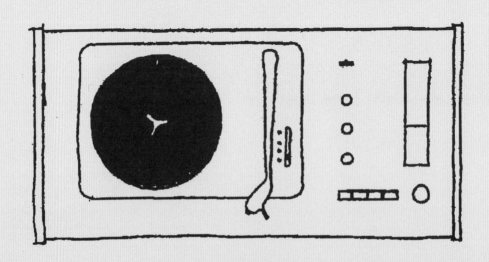

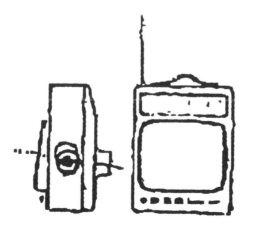

첫 번째 시스템 가구 세트 RZ 57의 디자인 스케치
1957년

벽 선반의 디자인 스케치
1955년

아웃도어 2000, 휴대용 오디오 장치 콤비네이션의 디자인 스케치
1978년(미출시)

트랜지스터 제어장치의 기본 디자인
1962년

공공 시계의 디자인 스케치
1988년

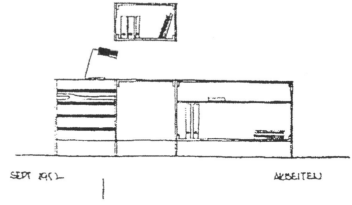

SEPT 1952 ARBEITEN

460
380

480

헤르베르트 히르헤
1955년
(사진) 무명
(소장) 크치플루흐

발트라우트 밀러
제품 일러스트레이션 책임자
1986년경
(사진) 무명
(소장) 디터 람스

게르트 뮐러와 그가 디자인한 KM 3
1957년경
(사진) 무명
(소장) 아르히프 안테 뮐러

크론베르크에서 슈미텔, 람스, 아이흘러
1968년경
(소장) 디터 람스

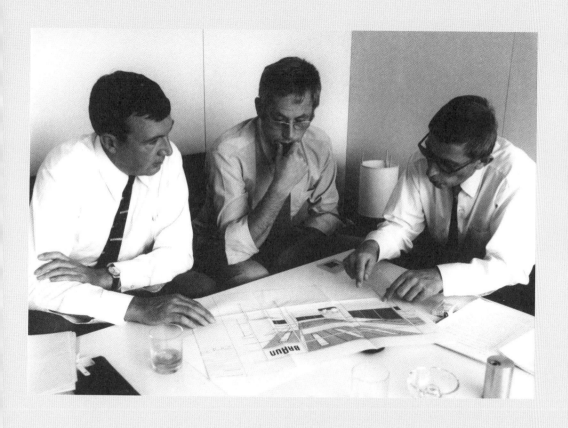

리하르트 피셔
1968년
(사진) 무명
(소장) 모니카 피셔-스트레크

플로리안 자이페르트
1970년경
(사진) 무명
(소장) 디터 람스

로베르트 오베르하임
1970년경
(사진) 무명
(소장) 디터 람스

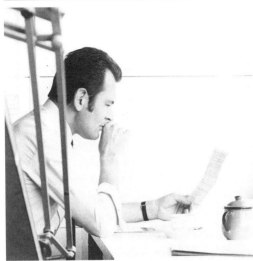

크론베르크에 있는 브라운의 자기 사무실에서 디터 람스
1979년 루프트한자 잡지 발행용으로 촬영한 것이다.
(사진) 팀 라우테르트
(소장) 디터 람스

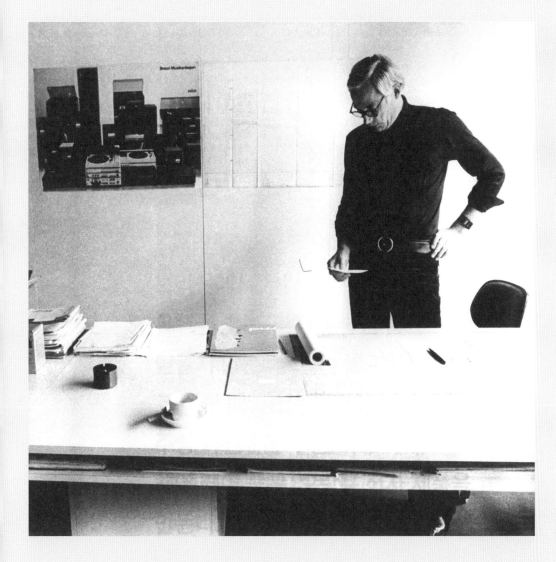

롤란트 올만, 페터 슈나이더
1979년
(사진) 팀 라우테르트
(소장) 디터 람스

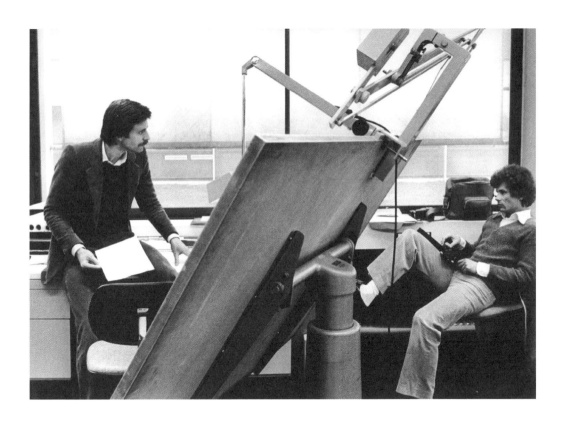

디터 람스, 페터 슈나이더, 로베르트 오베르하임
1975년경
(사진) 무명
(소장) 크치플루흐

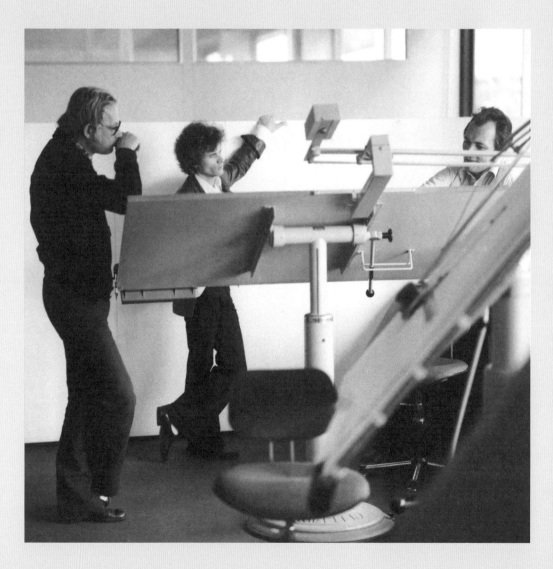

한스 구겔로트
(사진) 무명
(소장) 크치플루흐

요아힘 페히슈테트
1979년경
(사진) 무명
(소장) 디터 람스

로베르트 켐퍼
1980년경
(사진) 무명
(소장) 디터 람스

롤란트 바이겐트
1980년경
(사진) 무명
(소장) 디터 람스

디트리히 룹스
1980년경
(사진) 무명
(소장) 디트리히 룹스

루트비히 리트만, 페터 하르트바인
1980년경
(사진) 무명
(소장) 크치플루흐

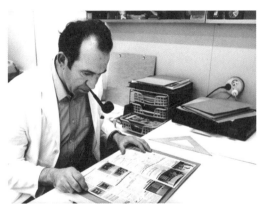

브라운 디자인 부서
직원들의 업무 후 맥주 파티
1979년경
(사진) 무명
(소장) 디터 람스

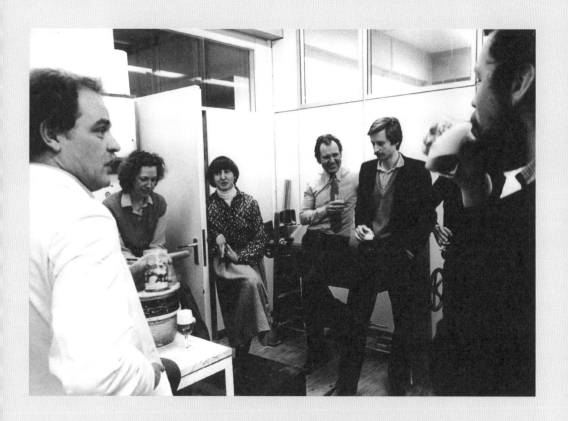

페터 하르트바인과 클라우스 치머만
(사진) 페터 슈나이더
(소장) 디터 람스

라인홀트 바이스
2002년
(소장) 라인홀트 바이스

클라우스 치머만
1968년 늦여름 브라운에 합류한 모형 제작 장인. 모형 제작에서 공예가 마스터 시험을 통과하고, 훗날 브라운의 모형 제작 책임자가 되었다. 그는 디지털 기술을 작업에 도입했다.
1980년경
(사진) 무명
(소장) 디터 람스

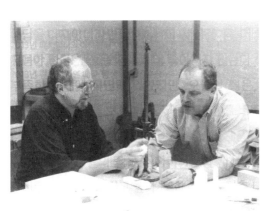

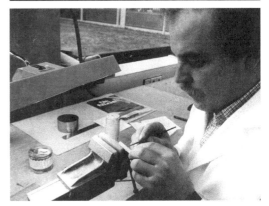

브라운 제품 디자인 부서에서 디터 람스
1979년 루프트한자 잡지용으로 촬영한 것이다.
(사진) 팀 라우테르트
(소장) 디터 람스

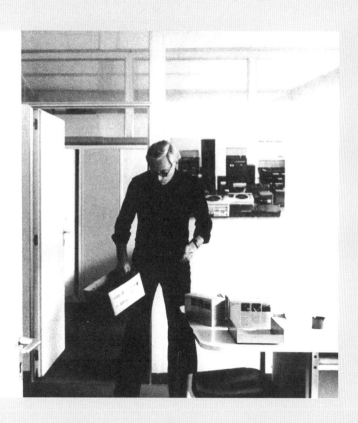

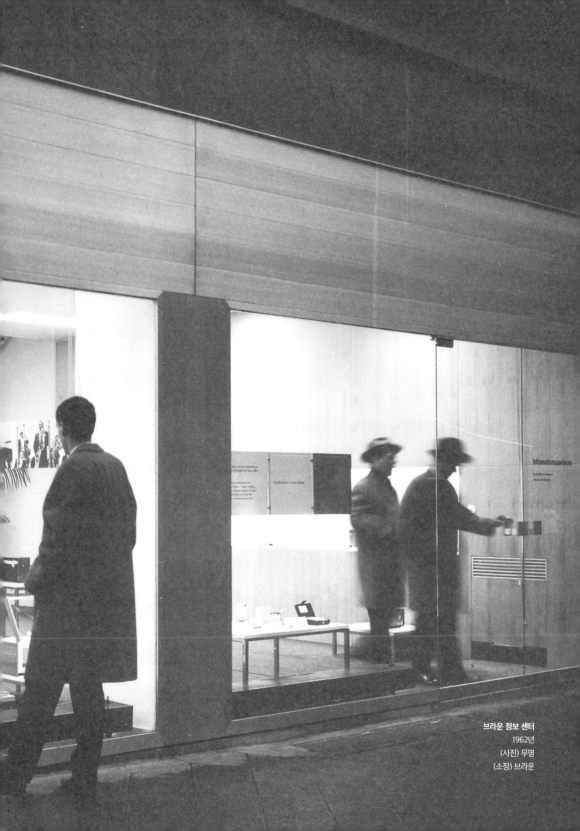

브라운 정보 센터
1962년
(사진) 무명
(소장) 브라운

브라운

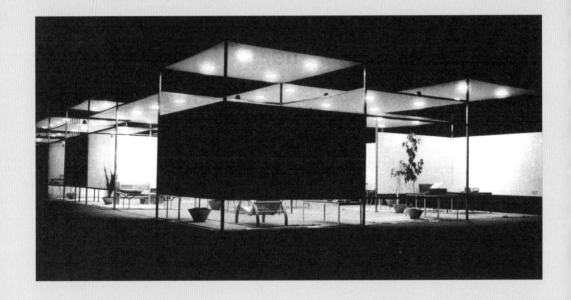

뒤셀도르프 라디오 쇼에서
오틀 아이허와 울름 조형대학이 디자인한
무역 박람회 매대
1955년
(사진) 무명
(소장) 브라운

아르투어 브라운, 에르빈 브라운
1952년
(사진) 브라운 마케팅 디자인
(소장) 브라운

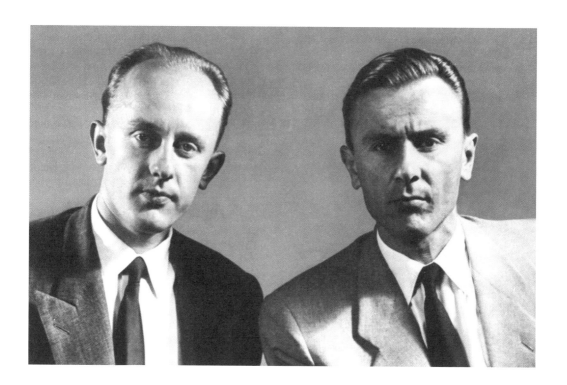

1921

기계 엔지니어 막스 브라운이 프랑크푸르트암마인에 작은 기계 공장을 세웠다. 1923년, 라디오 세트용 부품을 생산하기 시작했다. 1928년, 특정 플라스틱 재료를 사용한 덕에 회사는 크게 성장했고 프랑크푸르트암마인의 이츠타이너 거리에 마련한 새 부지로 옮겨갔다.

1929

막스 브라운은 공장을 세운 지 8년 만에 라디오 세트 전체를 제작했다. 얼마 지나지 않아 브라운사는 독일 최고의 라디오 제조 회사 중 하나로 성장했다. 1932년, 라디오와 레코드플레이어를 결합한 제품을 출시하면서 발전을 이어갔다.

1935

브라운 브랜드를 론칭했다. 알파벳 'A'가 위로 올라간 로고가 탄생했다. 1937년 파리에서 열린 세계 박람회에서 막스 브라운은 축음기 분야에서 세운 특별한 공로를 인정받아 상을 받았다. 제2차 세계대전 기간 동안 브라운사는 일반인을 위한 제품 생산을 포기해야 했다. 1944년, 프랑크푸르트 공장들은 거의 무너졌고, 막스 브라운은 150명의 직원을 데리고 회사를 새로 짓기 시작했다. 전쟁이 끝난 후 브라운은 최첨단 라디오와 오디오 장비를 꾸준히 생산했으며, SK 시리즈를 포함한 하이파이 오디오와 레코드플레이어로 유명해졌다.

1954

향후 40여 년간 사업의 기둥이 된 필름 영사기를 생산하기 시작했다. 1956년 브라운사는 최초의 전자동 트레이 필름 영사기 PA 1을 시장에 내놓았다. 전기면도기 S 50도 처음 선보였다. 이 제품의 디자인은 1938년에 했지만, 제2차 세계대전으로 1951년에야 출시할 수 있었다. 1950년대에는 믹서 MX 3, 브라운 KM 3 같은 주방용품도 내놓기 시작했다. KM 3는 1957년에 모형 KM 3 / 31을 가지고 시작한 푸드 프로세서 제품군이었다. 디자인은 게르트 뮐러가 맡았다.

1962

브라운사는 상장 기업으로 성장했다. 1960년대에 디터 람스가 디자인한 포켓 리시버 T 3를 제작했다. 이때까지 브라운사의 필름 영사기는 고품질 광학과 매끈한 기능주의적 스타일을 결합한 전면 금속 구조가 특징이었다. 또 브라운사는 일본의 카메라 제조사 젠자 브로니카에서 생산한 고급 중형 카메라인 SLR 시스템 카메라, 브라운 니초 브랜드 카메라, 슈퍼 8 필름 카메라를 유통하기 시작했다. 1967년, 회사 주식 대다수가 매사추세츠 보스턴에 기반을 둔 대기업 질레트 그룹으로 넘어갔다. 막스 브라운의 아들 중 한 명인 에르빈 브라운은 1967년에 렉트론Lectron 판매 대리점을 맡았다. 그는 전 세계 학생이 전자공학을 쉽게 배울 수 있도록 하는 데 관심이 많았다. 1972년, 렉트론 자산은 담당 매니저인 만프레트 발터Manfred Walter에게 모두 매각되었다.

1970

브라운사는 일찍이 전기면도기, 커피메이커, 시계, 라디오 같은 일상 가전제품에 집중하기 시작했다. 회사에서 선보이던 필름 영사기와 하이파이 라인은 단종되었다. 1998년, 브라운사는 비공개 기업으로 전환했다.

1998

질레트는 1988년 브라운을 인수한 자회사 질레트 그룹으로부터 브라운 주식회사가 다시 19.9%의 주식을 사들이기 전에, 브라운사를 비공개 기업으로 전환했다.

2005

질레트가 프록터 앤드 갬블Procter & Gamble(이하 P&G)에 인수되면서, 브라운사는 전액 출자 자회사가 되었다. 2008년 초, P&G는 북미 시장에서 전기면도기와 전동 칫솔을 제외한 브라운 제품 판매를 중단했다. 그러나 유럽에서는 브라운사의 핵심 카테고리 제품이 2012년까지 계속 팔렸다. 그해 주방용품과 관련한 브라운 브랜드는 드롱기De'Longhi에 인수되었다.

비초에

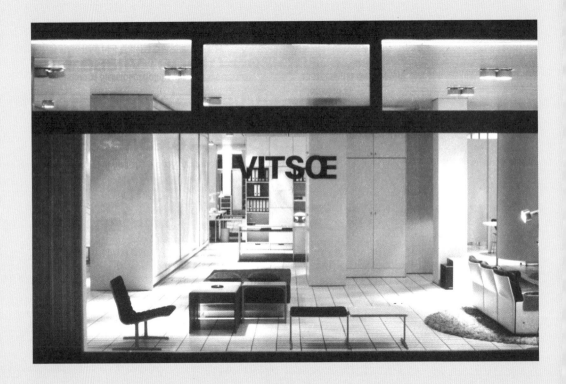

프랑크푸르트암마인에 위치한 비초에 쇼룸
1971년
(사진) 잉게보르크 크라흐트 람스
(소장) 비초에 런던

닐스 비초에Niels Vitsoe, 1913~1995가 회사를 설립해 전후 독일에서 덴마크 가구를 판매하고 있을 때 동료 디자이너 오토 차프Otto Zapf가 디터 람스를 소개했다.

1959

두 사람은 가구에 대한 람스의 아이디어를 현실화해보고자 '비초에+차프'라는 회사를 설립했다. 에르빈 브라운과 아르투어 브라운은 디터 람스가 또 다른 재능을 개발하는 것이 브라운에도 좋을 것이라 판단했다. 오토 차프는 1969년 회사를 떠났고, 그에 따라 회사는 비초에로 이름을 바꾸었다. 프랑크푸르트 중심부에 문을 연 비초에 쇼룸은 전 세계의 디자인 학자들 사이에서 유명해지며 중요한 만남의 장소로 자리매김했다.

1985

닐스 비초에와 디터 람스는 마크 애덤스Mark Adams를 소개받았다. 마크 애덤스는 영국에 비초에 유한회사를 설립했다.

1995

닐스 비초에가 은퇴한 직후 마크 애덤스는 비초에의 전무이사가 되었으며, 본사와 생산 공장을 전 세계에 제품을 공급하기에 최상의 위치인 런던으로 옮겼다.

오늘날 전 세계 곳곳에서 성장하고 있는 비초에는 국제적 팀과 함께 50개국 이상에서 소비자에게 직접 제품을 판매하는 통로를 개척하고 있다.

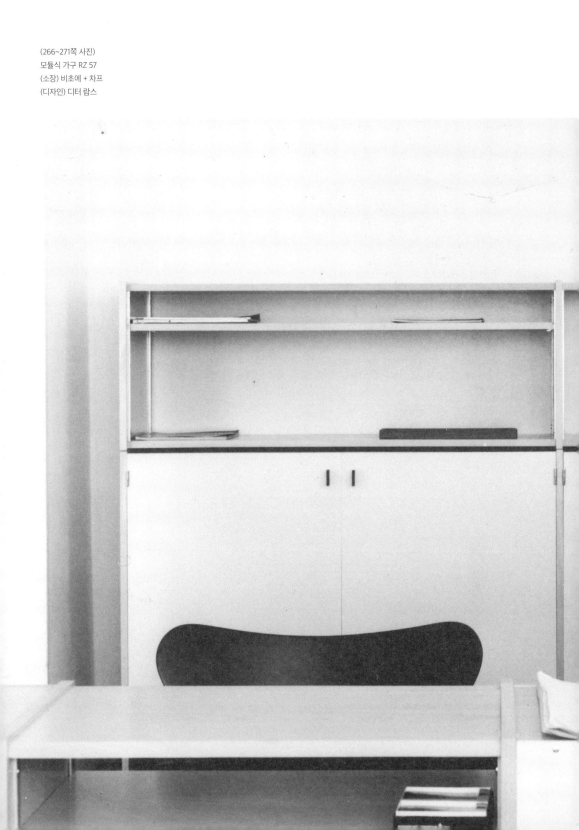

(266~271쪽 사진)
모듈식 가구 RZ 57
(소장) 비초에 + 차프
(디자인) 디터 람스

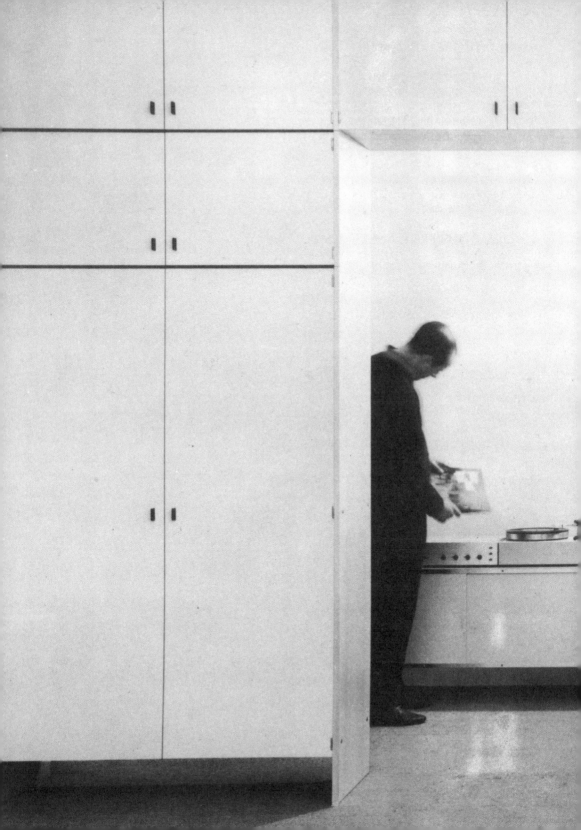

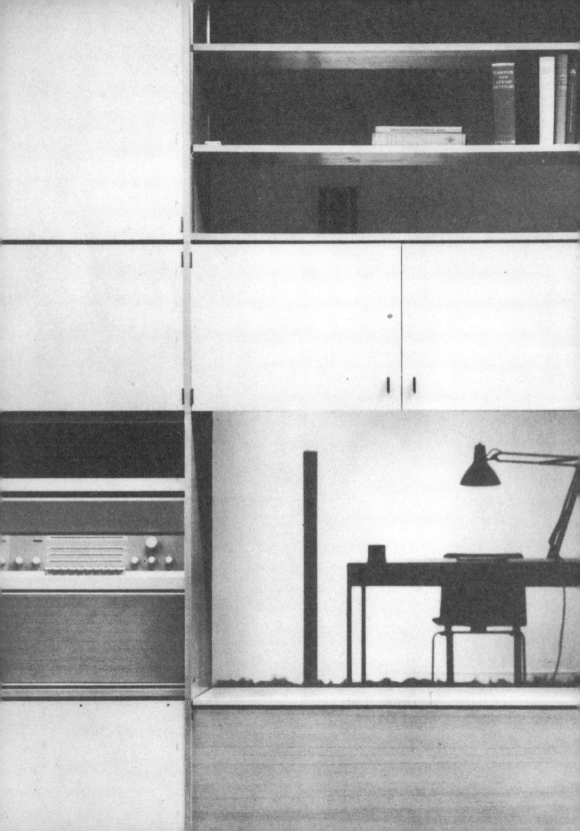

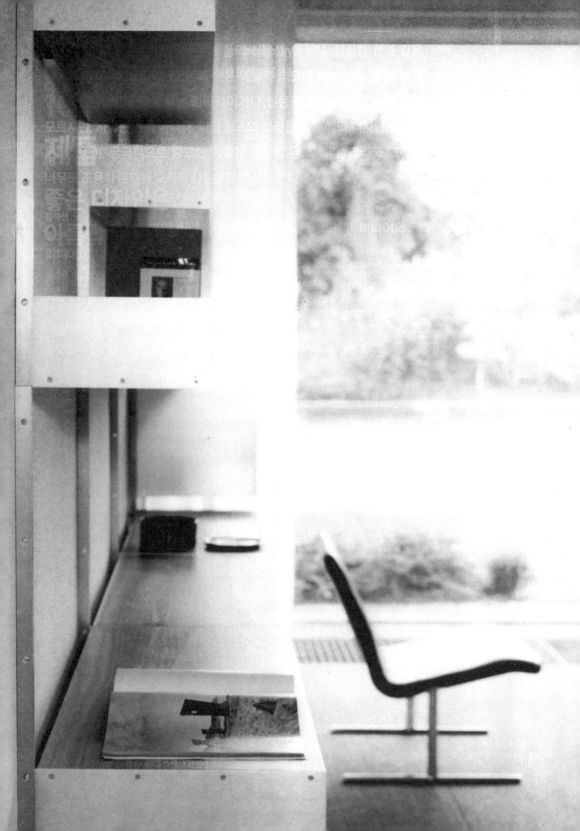

(왼쪽) **유니버설 선반 시스템 606, 의자 601 / 602**
1960년
(디자인) 디터 람스

(아래) **유니버설 선반 시스템 606, 라운지체어 620, 사이드 테이블 621**
1960~1962년
(디자인) 디터 람스

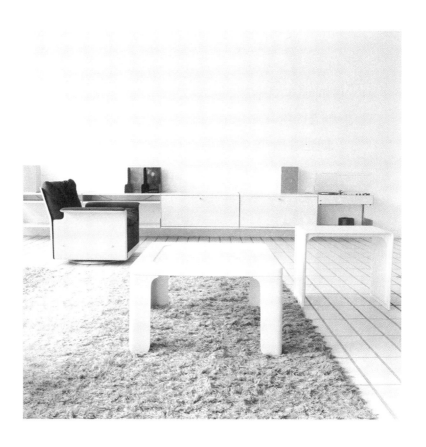

유니버설 선반 시스템 606, 라운지체어 620, 세이즈 라인 680
(디자인) 디터 람스

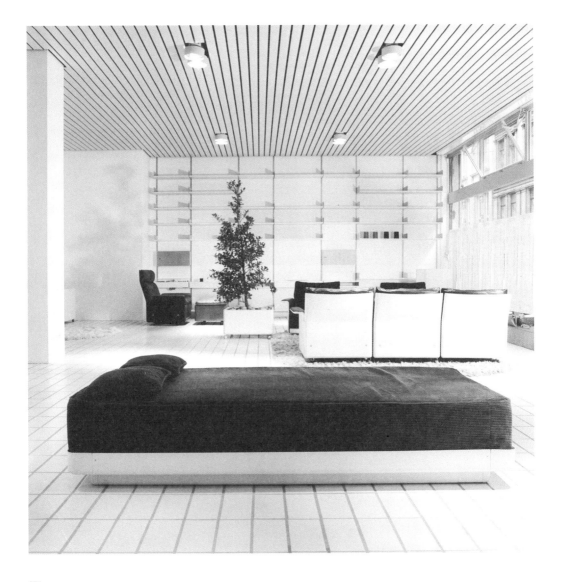

비초에 매장에서
잉게보르크 크라흐트 람스
(소장) 비초에 런던

비초에 매장에서 **디터 람스**
(소장) 비초에 런던

유니버설 선반 시스템 606
(디자인) 디터 람스
(소장) 비초에 런던

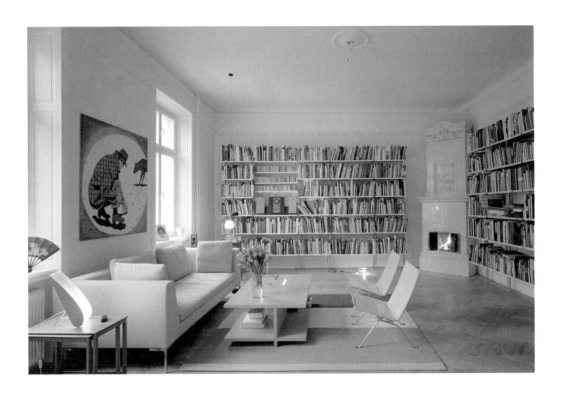

의자 프로그램 3인용 소파
(디자인) 디터 람스
(소장) 비초에 런던

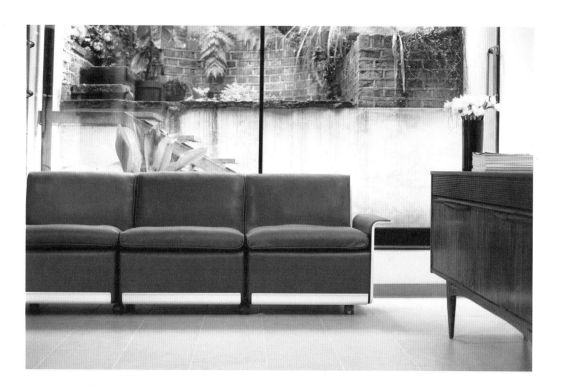

나에게
디자인은
희망이다

1984년 4월 10일

글 _ 디터 람스

콤팩트 시스템 스튜디오 1
1957년
(디자인) 한스 구겔로트, 헤르베르트 린딩거

"At Braun, we do not create 'design objects' for fashionable rituals of aestheticism. Instead, we create everyday household appliances for the kitchen, razors, watches, hair care devices, and entertainment electronics."

"브라운에서 우리는
유행을 좇는 '디자인 물건'을
만들지 않는다.
그 대신 매일 쓰는
주방 가전제품과 면도기, 시계,
헤어 케어 도구, 오락용 전자 제품을
만든다."

나에게 디자인은 매우 구체적인 과제요, 도전이며, 여전히 희망을 품고서 주변 환경에 대한 책임을 깨달아가는 기회다.

경솔한 낙관주의와 얄팍한 분위기에 편승해 용도에 따라 만든 의례적인 디자인은 내 삶과 일에서 아무런 역할도 하지 못한다.

브라운에서 우리는 유행을 좇는 '디자인 물건'을 만들지 않는다. 그 대신 매일 쓰는 주방 가전제품과 면도기, 시계, 헤어 케어 도구, 오락용 전자제품을 만든다.

우리는 우리 제품을 사용하는 사람들과 지속적으로 소통하면서 디자인의 진정한 가치를 파악하고 있다고 믿는다. 또한 디자인이 해결할 수 있고 해결해야 하는 진정한 도전이 무엇인지 잘 알고 있다.

우리는 제품을 좀 더 이해하기 쉽고, 좀 더 유용하며, 좀 더 오래가고, 좀 더 인간적으로 만드는 것이 얼마나 중요한지 알고 있다. 그리고 구체적인 디자인, 사용자 중심의 디자인을 하기 위한 기회가 아직 남았음을 알고 있다.

유용한 제품은 어느 정도 매력이 있어야 하지만, 더 많은 관심을 끌기 위해 자극제로만 이용하는 디자인에는 강력히 저항한다. 그리고 우리는 우리를 둘러싸고 있는 형태들, 색깔들, 상징들의 혼란을 과감하게 줄여야 한다. 우리는 자극에 압도되지 않도록 우리 자신을 지키고, 자유를 되찾기 위해 순수하고 간단한 것으로 돌아가야 한다.

도쿄
선언

글 _ 디터 람스

라디오-포노 콤비네이션 SK 55
1963년
(디자인) 한스 구겔로트, 디터 람스

"A new way of handling our products and resources could be liberating, leading to a new, content way of living. Products that are durable, intelligent, useful and conscious of the environment can evoke a much deeper fulfillment."

"우리가 제품과 자원을
다루는 새로운 방식은
우리 삶을 새롭고 만족스러운 방식으로
이끌어갈지도 모른다.
오래가고 이해하기 쉬우며,
쓸모 있고 환경을 고려한 제품은
훨씬 더 깊은 성취감을
불러일으킬 수 있다."

일본에서 회고전을 개최할 때 디터 람스는 수년간 활동해온 디자이너로서 일본의 젊은 디자이너와 이야기 나누며 디자인에 대한 자신의 가치관을 규정하고 싶어 했다. 이 글은 그 당시 디터 람스가 전한 메시지다.

내일의 세계는 오늘의 학생들이 디자인할 것이다. 그 시대의 모든 젊은 세대가 그러하듯, 책임과 커다란 기회가 그들의 손에 있다.

50년 넘게 대학교수이자 제품 디자이너로 살아오면서, 나는 내 젊은 세대들과 모든 과정을 함께했다. 당시에 좀 더 나은 제품을 가지고 좀 다른 세계에서 살고자 했던 이들 또한 우리였다.

디자이너라면 언제나 이 세상을 좀 더 좋게 바꾸겠다는 포부를 지녀야 한다. 세상은 저절로 더 좋아지지 않는다. 우리 세대는 전후 물자가 부족한 상태에 직면해 있었지만, 오늘날 젊은 세대가 맞닥뜨린 커다란 도전은 자연환경을 보호하는 것과 무분별한 소비주의를 극복하는 것이다.

나는 내일의 젊은 디자이너들이 자신감을 가지고, 위험을 무릅쓸 준비를 하도록 격려하고 싶다. 또한 그들이 한층 나은 제안을 내놓는 위치에 서길 바란다.

나는 오랜 기간 동안 우리가 지속적으로 적용해야 할 10계명을 정착시키는 데 노력해왔다. 나에게 좋은 디자인이란 혁신적이고, 유용하며, 아름답고, 이해하기 쉬우며, 필요 이상의 관심을 끌지 않고, 정직하고, 오래가며, 마지막 디테일까지 철저하고, 환경을 생각하며, 가능한 한 최소한으로 디자인하는 것이다. 그러나 단지 이 10계명에 체크 표시를 한다고 해서 좋은 디자인이 나오지는 않는다.

　　나는 기꺼이 위험을 감수하려는 혁신적인 사람들에 둘러싸여 일했다. 우리가 한데 뭉친 것은 그저 우연이라기보다, 이 세상을 같은 방식으로 꿈꾸었기 때문이다. 우리는 첫눈에 관심을 끄는 것이 아니라, 오래가는 미학을 통해 쓸수록 점차 확신을 주는 제품을 만들고자 했다.

　　내일의 디자이너에게는 새로운 도전이 많이 주어져 있다. 그 도전은 더 이상 제품만의 문제가 아니라, 제품을 둘러싼 사회 기반 시설에 대한 것이기도 하다.

무관심과 독단에서 벗어난 철학이 필요해질 것이다. 오늘날의 위태로운 환경과 불안한 세계경제는 제품에 대한 새로운 태도를 요구한다.

우리가 정말로 만들고 싶어하는 것이 무엇인지 두 번 생각해야 한다. 적은 것이 더 좋은 것이 될 경우, 적은 것이야말로 더 많은 것이다. 이것이 오늘 디자인을 공부하는 학생들이 앞으로 해결해야 할 문제다.

브랜딩과 브랜드 디자인만으로는 부족하다. 브랜드에 대한 과장 광고 때문에 제품 자체보다 진짜 혹은 가짜 꼬리표를 더 중시하면서 제품 고유의 질에 집중하지 못하고 값싸면서 속임수 넘치는 제안이 판치는 시장이 열렸다. 디자이너는 그들이 실현한 아이디어 제품의 품질에 대해 고민해야 한다. 따라서 디자인은 심사숙고에서 시작해야 한다.

디자인을 바라보는 새로운 방식의 출발점이 일본이 될 수 있다. 가령 고대 선종이나 와비사비侘寂, 일본의 미의식 중 하나를 가리키는 말로 꾸밈없이 수수하며 정적인 것을 의미한다 등 일본의 전통을 활용해 미래의 자극제로 삼는다면 우리의 제품 세계는 다시 살아날 수 있다. 겸손과 절약에 관한 생각을 따르는 것은 제품을 전적으로 새롭게 이해하는 출발점이 될 수 있다.

제품과 자원을 다루는 새로운 방식은 우리 삶을 새롭고 만족스러운 방식으로 이끌어갈지도 모른다. 오래가고 이해하기 쉬우며, 쓸모 있고 환경을 고려한 제품은 훨씬 더 깊은 성취감을 불러일으킬 수 있다.

문화적으로 연결되어 있고, 미디어를 경험하고 주도하며 지식이 풍부한 미래 디자이너 세대는 오늘날의 실수를 거울 삼아 더 나은 길로 힘차게 나아갈 수 있을 것이다. 나는 내 젊은 동료들이 그렇게 할 수 있기를 응원한다.

연표

1932년 5월 20일 독일 비스바덴에서 출생. 어린 시절 목수 기능장이던 할아버지에게 목공 일을 배움.

1947년 비스바덴 산업예술학교에서 건축과 인테리어디자인을 공부함.

1948~1951년 학업을 중단하고 현장 경험을 쌓고 목수로서 견습을 마침. 전국 수공예 경연에서 우승. 비스바덴 산업예술학교에서 다시 공부를 시작함.

1953년 우등으로 졸업함.

1953~1955년 오토 아펠 건축 회사에서 근무함. 이곳에서 건축 회사 SOM과 함께 서독에 미국 총영사관 건물 짓는 일을 맡음.

1955년 건축가이자 인테리어 디자이너로서 브라운 주식회사에 입사함.

1956년 브라운 주식회사에서 제품 디자이너로서 첫 번째 과제를 맡음.

1957년 오토 차프의 첫 번째 가구를 디자인함. 후에 오토 차프는 닐스 비초에와 함께 '비초에+차프'를 설립함. 오토 차프가 회사를 떠나고 회사 이름은 '비초에'로 바뀜.

1961년 브라운 디자인 부서 수석 디자이너가 됨.

1968년 브라운 디자인 부서 책임자가 됨.

1980년 전시회 〈디자인: 디터 람스 &〉, 국제 디자인 센터(베를린)

 1981 산업디자인 비엔날레(류블랴나)
 아모스 안데르손 미술관(헬싱키)
 밀라노 현대미술 파빌리언
 1982 빅토리아 & 앨버트 미술관(런던)
 암스테르담 시립미술관
 1983 공예박물관(쾰른)

1981년 독일 함부르크에 있는 미술 아카데미의 교수로 임명됨.

1983년 전시회 〈Design since 1945〉, 필라델피아 미술관

1988년 브라운 주식회사의 전무이사가 됨.

1995년 디자인 부서에서 브라운 주식회사의 기업 이미지 통합 전략 문제를 다루는 전무이사로 승진함.

1997년 브라운 주식회사 은퇴, 독일 함부르크 미술 아카데미의 명예교수가 됨.

2001년 전시회 〈Tingens Stilla Ordning〉, 스웨덴 스키세르나스 박물관(룬드)

 전시회 〈디터 람스 하우스〉, 벨렘 문화센터 디자인 박물관, 포르투갈(리스본)

2002년 전시회 〈디터 람스 디자인 - 순수성에 대한 매료〉, 새로운 기술 형태 연구회(다름슈타트)

 전시회 〈디터 람스 - 적게, 그러나 더 좋게〉, 독일 응용예술 박물관MAK(프랑크푸르트)

2003년 전시회 〈디터 람스 디자인 ~ 순수성에 대한 매료〉,
브레멘 디자인 센터, 빌헬름 바겐펠트 하우스

2004년 현대적인 삶 디자인하기 〈모던 디자인의 역사〉,
런던 디자인 박물관

2005년 〈적게, 그러나 더 좋게Weniger, aber besser〉,
일본 선종 겐닌사(교토)

2007년 〈디자인: 디터 람스〉 주립 도자기 박물관,
쿠스코보 영지(모스크바)

2008년 〈적게 그리고 많이 - 디터 람스의 디자인 철학〉,
일본 산토리 미술관(오사카)

2009년 〈적게 그리고 많이 - 디터 람스의 디자인 철학〉,
일본 후추 미술관(도쿄)

2009년 〈적게 그리고 많이 - 디터 람스의 디자인 철학〉,
런던 디자인 박물관

2010년 〈적게 그리고 많이 - 디터 람스의 디자인 철학〉,
독일 응용예술 박물관(프랑크푸르트)

2010년 〈적게 그리고 많이 - 디터 람스의 디자인 철학〉,
대한민국 대림미술관(서울)

2011년 〈적게 그리고 많이 - 디터 람스의 디자인 철학〉,
미국 SF 근대미술관(샌프란시스코)

2016·2017년 〈디터 람스, 모듈 세계〉,
독일 비트라 디자인 박물관(바일암라인)

수상

1960년 '독일 산업협회 문화' 장학금 수여

1965년 브라운 디자인 부서의 라인홀트 바이스, 리하르트 피셔,
로베르트 오베르하임과 공동으로 미술상(산업디자인) '젊은 세대,
베를린' 수상

1968년 가구와 조명 공학 제품의 탁월한 디자인으로 Hon. RDI(런던
왕립예술학회의 명예 왕실산업디자이너) 칭호 수여

1978년 런던 산업예술가·디자이너협회 SIAD 메달 수훈

1985년 디자인 멕시코 아카데미 집행위원회에서 '명예 외국인
학자Académico de Honor Extranjero' 임명

1986년 토론토 온타리오 예술대학의 명예 국제 교수 임명

1989년 에센 산업디자인 센터Haus Industrieform에서 브라운
디자인 부서를 '올해의 디자인팀'으로 선정

1990년 디자인에 대한 특별한 공로를 인정받아 하노버 디자인
센터의 첫 번째 상 수상

1991년 런던 왕립예술대학에서 박사 학위 취득

1996년 미국 산업디자이너협회에서 주는 세계 디자인 메달 수훈

1997년 헤센 공로 훈장 수훈

2002년 독일연방공화국 훈장 수훈

2004년 산업디자인에 대한 특별한 공로와 세계 문화에 대한 공로를 인정받아 'ONDI 디자인상' 수상

2007년 디자인 부문에 생애 업적을 인정받아 독일연방공화국이 주는 '디자인상' 수상

2007년 생애 업적으로 레이먼드 로이 재단이 주는 '러키 스트라이크 디자이너상 2007' 수상

2010년 KISD(쾰른국제디자인 학교)가 주는 '쾰른 클로퍼Kölner Klopfer상' 수상

2011년 F. C. 군들라흐 교수, 군터 람보우 교수와 공동으로 '헤센 문화상' 2011 수상

2012년 TUM(뮌헨 공과대학교) 겸임 교수

2012년 모홀리나기 예술 및 디자인 대학교(MOME)가 주는 '모홀리나기상' 수상

2013년 패서디나의 아트센터 디자인대학에서 명예 박사 학위 취득

2013년 런던 디자인 메달 '평생 공로상' 수상

2014년 ADI(이탈리아 디자인협회) 밀라노에서 생애 업적을 인정받아 국제 '콤파스 도로(Compasso d'Oro)상' 수상

소속 단체

1997년 이래 VDID(독일 산업디자이너협회)의 명예 회원

독일 공작연맹(Deutscher Werkbund) 회원

1976년 이래 독일 디자인위원회의 감사회 회원

1988~1998년 독일 디자인 위원회 회장, 2002년 이래 명예 회원

1991~1995년 ICSID(국제산업디자인단체협의회) 이사회 위원, 1995년 이래 지역 고문

1999년 이래 베를린 예술원(Akademie der Künste Berlin) 회원

사진 출처

시간과 지원을 아끼지 않은 다음 이들에게 감사한다.
페티트 랜시에 있는 브라운의 파올라 물라스,
하나우에 있는 프랑크푸르트 미니멀의 바르바라와
다니엘 글라이스, 르호이르트의 브루노 룬디우스, 런던 비초에의
줄리아 슐츠, 위트레흐트의 바스 바르무스케르켄

브라운, 크치플루흐, 디트리히 룝스, 안체 밀러,
디터 람스 / 모니카 피셔-스트리크, 바이스
5, 35, 237, 238, 240, 241, 242~243, 244, 245, 246, 247, 248, 249,
250, 251, 252, 253, 254, 255, 256, 257, 258~259, 260, 261

요리트 만, 헤이그
9, 21, 29, 37, 49, 51, 52~53, 55, 56~57, 60~61, 63, 64~65, 67,
68~69, 71, 72~73, 79, 80~81, 83, 84~85, 87, 88~89, 92~93, 94,
95, 96, 97, 98, 99, 100, 101, 102, 103, 104, 105, 106, 107, 108,
109, 110, 111, 112, 113, 114, 115, 116, 117, 118, 119, 120~121, 122~123,
124, 125, 126, 127, 128~129, 130, 131, 132, 133, 134~135, 136, 137,
138, 139, 140, 141, 142~143, 144~145, 146~147, 148, 149, 150~151,
152, 153, 154, 155, 156, 157, 159, 160, 161, 163, 164, 165, 166, 167,
169, 170, 171, 172, 173, 174, 175, 176, 177, 178~179, 181, 182, 183,
184, 185, 186, 188, 189, 190, 191, 192, 193, 194, 195, 196~197, 198,
199, 200, 201, 203, 204~205, 206, 207, 208, 209, 211, 212, 213,
214~215, 217, 218~219, 220, 221, 225, 235, 279, 285

비초에, 로열 레밍턴 스파
264, 266~267, 268~269, 270~271, 272, 273, 274, 275, 276, 277

컬렉션

요리트 만은 자신의 컬렉션과 하나우의 프랑크푸르트 미니멀 소속
바르바라와 다니엘 글라이스 컬렉션, 르호이르트의 브루노
룬디우스 및 위트레흐트에 있는 바스 바르무스케르켄의 컬렉션에서
이 책에 소개할 제품을 제공했다.

르호이르트의 브루노 룬디우스의 컬렉션에서
79, 80~81, 150~151, 157, 170, 173, 174, 178~179, 183, 189, 190,
191, 192, 201, 204~205, 220

위트레흐트에 있는 바스 바르무스케르켄의 컬렉션에서
142~143, 144~145

하나우에 있는 프랑크푸르트 미니멀의 바르바라와
다니엘 글라이스 컬렉션에서
56~57, 75, 76~77, 222~223

디터 람스:
디자이너들의
디자이너

1판 1쇄 발행	2018년 2월 20일
1판 7쇄 발행	2022년 10월 21일

글	클라우스 클렘프, 에리크 마티, 디터 람스
컬렉션	요리트 만
엮은이	시즈 드 종
옮긴이	송혜진
펴낸이	이영혜
펴낸곳	㈜디자인하우스

편집장	김선영
홍보마케팅	박화인
영업	문상식, 소은주
제작	정현석, 민나영
미디어사업부문장	김은령

출판등록	1977년 8월 19일 제2-208호
주소	서울시 중구 동호로 272
대표전화	02-2275-6151
영업부직통	02-2263-6900
인스타그램	instagram.com/dh_book
홈페이지	designhouse.co.kr

ISBN 978-89-7041-723-3 03600

디자인하우스는 독자 여러분의 소중한 아이디어와 원고 투고를 기다리고 있습니다.
원고가 있는 분은 dhbooks@design.co.kr로 개요와 기획 의도, 연락처 등을 보내 주세요.